魔法雜貨的製作方法

魔法師的秘密配方

魔法道具鍊成所 著

Contents

製作時應注意事項

· 使用樹脂液以及矽利康時，請務必在空氣流通良好的地方進行。

· 使用樹脂液以及矽利康時，請不要接觸到皮膚。本書建議製作時穿戴手套及口罩。

· 請穿著弄髒也無所謂的衣物並在桌子、地板上鋪上墊子後再進行作業，避免樹脂液弄髒衣物、家具等等。

· 孕婦以及健康上有疑慮者，請考量自身的身體狀況，避免長時間作業，並應適當的休息。

· 家中若有年幼的孩童，請務必將樹脂液等材料收納至適當場所，以避免孩童誤食。

· 硬化後的樹脂作品若接觸到紫外線及空氣，有變色的可能。

· 使用樹脂液以及矽利康時，請務必先確認製造廠商提醒的注意事項。

關於本書所刊載的作品

本書所刊載的所有作品及製作方法，其著作權歸屬於創作者。製作的作品，僅限於自己以及親屬間等的範圍內使用，禁止未經同意就將仿製的作品展示、販賣或上傳至社群網站。若想將參考本書所製作出的作品投稿至社群網站，請務必標示本書書名以及創作者名稱。

最後，本書作品所使用的材料配件，其有關販賣來源之詢問聯絡等，一概無法回答，還請見諒。

禁止行為

· 模仿作品名稱、設計，作為自己之原創作品並展示、販賣、投稿至網站或社群網路之行為。

· 改變部分作品名稱、設計，作為自己之原創作品並展示、販賣、投稿至網站或社群網路之行為。

· 使用本書所刊載的製作流程，作為手工藝教室教材之行為。

· 將本書所刊載的製作方法及其照片，上傳至網站或社群網站之行為。

製作樹脂作品的基本

樹脂是一種只要染色、放進容器中，就能完成
幻想風格作品的魔法液體。本章節將對樹脂的
基本使用方法以及染色技巧做解說。

樹脂之基本

 ## 樹脂是什麼

樹脂，在英文中稱為「Resin」。雖然松樹、漆樹所產的天然樹脂，以及人工生產的合成樹脂都稱為樹脂，但作為手工藝材料所稱的樹脂，大多為「UV 膠樹脂液」或「雙液型環氧樹脂」。其中 UV 膠由於百元商店就有販售的關係，是種相對容易入手的材料。

UV 膠樹脂液與雙液型環氧樹脂之不同，會在下個項目解說。

於 2017，日本國內開始販售的「UV-LED 樹脂液」，其不僅透明度高，就算經長時間放置也不容易產生黃變（顏色變黃），且持有只需經短時間照射 UV 燈就能硬化的優點。雖然價格上比起一般 UV 膠稍微貴了一點，但之後應該會變得比較普及。

 ## UV 膠樹脂液與雙液型環氧樹脂之不同

・UV 膠樹脂液

是種經紫外線照射後會硬化的液體。雖然以太陽光照射也能硬化，但用 UV 燈照射能讓硬化的時間縮得比較短。也因要經過照射的步驟，所以只能使用透明的模具。另外，若作品形狀的厚度過厚，會造成紫外線難以穿透，使得硬化困難，所以 UV 膠比較適合製作形狀較薄的作品。

・雙液型環氧樹脂

需使用主劑與硬化劑兩種液體混合才能硬化的一種樹脂液。由於價格上比 UV 膠還便宜，因此適合用來大量製作和販賣的作品。與 UV 膠不同之處為可以使用不透明的模具。雖然擁有硬化時間較長、液體混合比例需正確到以 0.1g 為單位等不便之處，但比起 UV 膠，能製作出的作品還是比較廣闊。

※ 使用時請在通風良好之處並穿戴防毒面具進行。
※ 為了防止樹脂液接觸到皮膚，請穿戴丁晴手套。

	價格	硬化時間	適合製作的形狀	能使用的模具
UV	比環氧樹脂貴	短時間內就可硬化	比較小的作品、比較薄的作品	透明模具
環氧樹脂	比 UV 膠便宜	硬化需要時間	較大的作品、較厚的作品	任何模具皆可

各式各樣的樹脂液

這裡將介紹本書創作者愛用的樹脂液及其推薦之處。

UV-LED 樹脂液

UV-LED 樹脂液 星之雫
（HARD TYPE）
PADICO

不僅不容易黃變，而且完成品表面也很少產生污濁，所以我愛用這款（浦河伊織）。

UV 膠 太陽之雫
（HARD TYPE）
PADICO

這款是我在嘗試過各種 UV 膠後，成品最容易打磨的，現在愛用中（宇宙樹）。

艷 UV009 HARD
LUSTER GLOSS

喜歡完成品有光澤這一點（【farbe】Kei）。

Mystic Moon
Original HARD
Nail Koubou

想要在從模具中取出的成品加上大量的 UV 膠時使用（oriens）。

LED&UV
Craft Resin 液
清原

喜歡的優點實在太多了，不僅透明度高、氣泡也容易去除、氣味不重，而且硬化速度還很快（oriens）。

雙液型環氧樹脂

Sorry Resin
SK 本舖

硬化後不易產生皺摺以及幾乎無黏度，容易消除氣泡這兩個優點我很喜歡（SHIBASUKE）。

Crstal Resin NEO
日新 Resin

因為不容易黃變，加上也沒討厭的臭味，所以現在愛用中。（伴藏裝身具屋／oriens）

基本用具

這些是製作樹脂作品會用到的用具。這裡介紹的是一般在製作時廣泛使用的用具,而本書中的創作者也會有自己喜愛的用具。

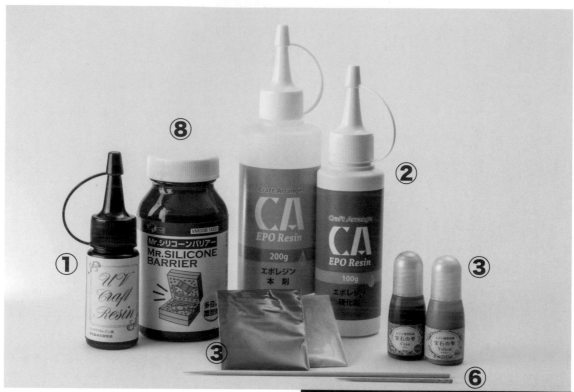

① UV 膠
一種照射紫外線後就會硬化的樹脂液體。

②雙液型環氧樹脂
一種將主劑與硬化劑混合後就會硬化的樹脂液體。

③染色劑
將樹脂液染色時所用的顏料。有液態的染劑,也有粉狀的染劑。

④調色盤
可以在調色盤中將樹脂液混色。

⑤調色棒
將樹脂液染色時會使用,也可用牙籤或竹籤代替。

⑥牙籤、竹籤
用來將樹脂液染色或戳破氣泡。

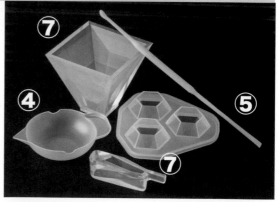

⑦模具
將樹脂液倒入後使用。一般為矽膠製或聚丙烯製。

⑧脫膜劑
只要事先塗在模具上,再將成品從模具中取出時會變得比較容易。

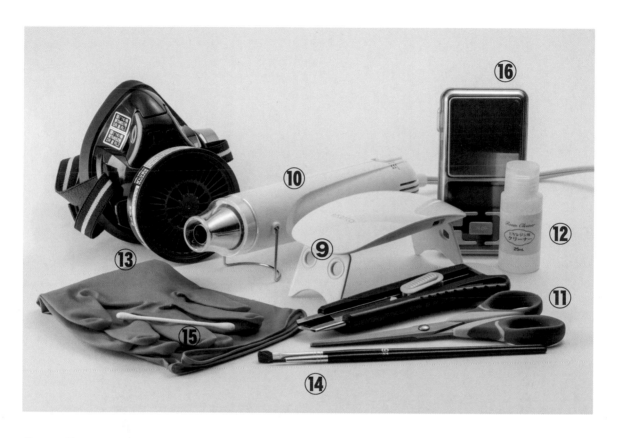

⑨ UV 燈

紫外線燈。可以將 UV 膠硬化。

⑩熱風槍

可以消除樹脂中的氣泡。

⑪剪刀、美工刀

將成品從模具中取出後，需用剪刀或美工刀修整多餘的突出（毛刺）。

⑫樹脂清潔劑

可以去除沾到用具上的樹脂液。

⑬手套、防毒面具

需在使用雙液型環氧樹脂時穿戴。

⑭畫筆

將模具塗上脫膜劑時會用到。

⑮棉花棒

用來除去髒污等。

⑯電子秤

在使用雙液型環氧樹脂時，需要能精準測量的電子秤。

使用模具

這裡將用市面上所販賣的模具示範,加入 UV 膠至硬化完成的製作過程。第一次製作樹脂作品的人,建議使用材質較軟且硬化後容易取出的矽膠模具。

材料	・UV 膠 ・染色劑	用具	・調色盤 ・調色棒 ・矽膠模具 ・牙籤(或是竹籤) ・熱風槍 ・UV 燈 ・剪刀(或是斜口鉗)

※ 使用完的用具,請用樹脂清潔劑擦拭。
※ 就算只有一丁點的樹脂液,也絕對不能倒入排水溝(因為會凝固變硬)。

1

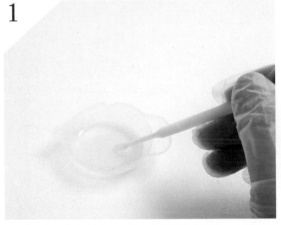

將 UV 膠倒入調色盤中,並染上自己喜歡的顏色。在染色時要慢慢的混合顏料,這樣才不容易產生氣泡。

2

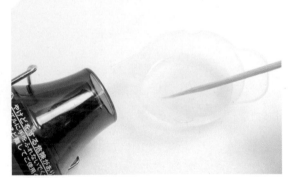

若產生氣泡的話,可以用牙籤、竹籤戳破,或是用熱風槍將氣泡消除。由於熱風槍會產生高溫,所以使用時請注意距離,不要燙傷了。

3

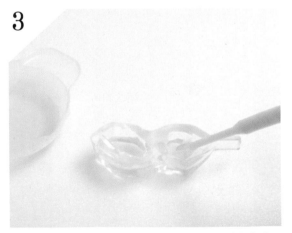

接下來要將 UV 膠加入模具中。加入時不要一次全部加入,而是要分層加入,這樣成品才會比較漂亮。使用調色棒沾取 UV 膠後慢慢加入,成品比較不容易產生氣泡。

4

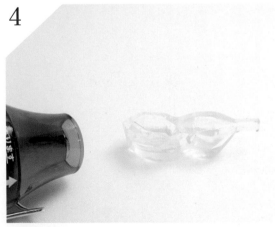

若是產生氣泡的話,重複步驟 2 的動作。

5

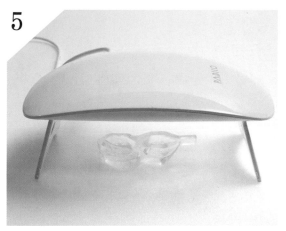

使用 UV 燈照射約 4～5 分鐘。

6

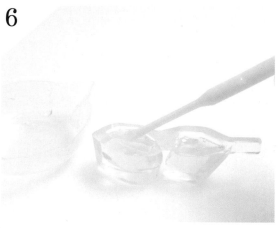

加入大量的 UV 膠。若產生氣泡的話，重複步驟 2 的動作。

7

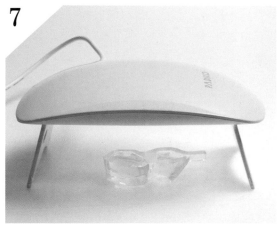

使用 UV 燈照射約 4～5 分鐘。以牙籤確認表面的觸感，若感覺硬化不全還有點黏，可以將模具轉方向或是翻到背面照射。

8

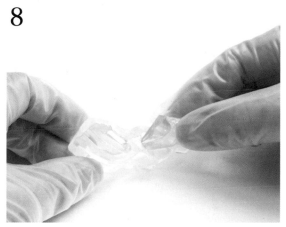

待硬化冷卻後，從模具中取出。使用剪刀跟鑷子，去掉毛刺（突起的部分）。

Point

若放置氣泡不管的話，有可能會產生表面凹凸不平，中間有洞等情況，使作品無法漂亮的完成。所以在用 UV 燈照射硬化之前，先耐心的將氣泡消除吧！

使用 OYUMARU 翻模土

想要製作更有原創性作品的話，可以使用塑膠黏土「OYUMARU」製作模具。若使用礦石等物品翻模，就能表現出與市面販賣模具所做作品不同的風格。

材料			用具		
· OYUMARU 翻模土 （單色透明） · 用來翻模的礦物 （小石頭或是冰糖皆可） · UV 膠 · 染色劑	 OYUMARU 翻模土／ HINODEWA SHI 株式會社		· 耐熱容器 · 鑷子 · 廚房紙巾 · 調色盤 · 調色棒 · 牙籤 · 熱風槍	· UV 燈 · 剪刀 （或是斜口鉗）	

1
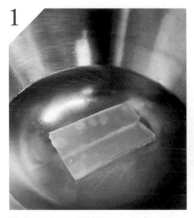

將「OYUMARU 翻模土」放入耐熱容器中，並注入 80 度以上的熱水。小心不要燙到了。

2
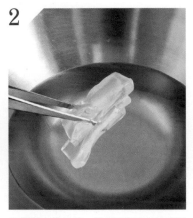

待翻模土變軟後，用鑷子取出並用廚房紙巾擦拭水氣。若用衛生紙擦的話，可能會殘有纖維，這點需注意。

3

趁翻模土還軟的時候揉圓壓扁。

4

壓扁後，包住用來翻模的礦物。若翻模土壓得太薄，取出礦石時可能會裂開，這點還請注意。

5
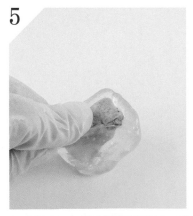

為了讓倒入 UV 膠時能穩定不搖晃，可以從上方向下壓，讓底部變平。

6
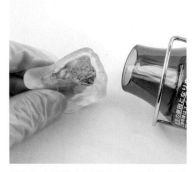

若過程中翻模土變得太硬，很難翻模的話，可以再一次將翻模土放入熱水中，或是使用熱風槍加熱，使其軟化。

7

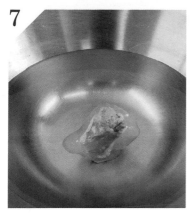

放入冷水中，讓翻模土變硬。

8

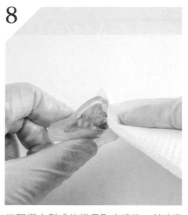

從翻模土製成的模具取出礦物，並確實用廚房紙巾擦乾水氣。若殘有水氣，可能會導致加入 UV 膠時硬化不完全，這點還請注意。

9

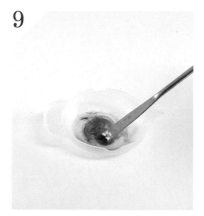

將 UV 膠加入調色盤，並染上自己喜歡的顏色。慢慢的拌勻混色就能避免氣泡產生。

10

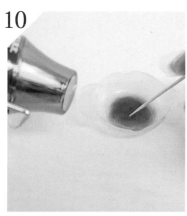

若產生氣泡，可以用牙籤、竹籤戳破，或是用熱風槍消除。

11

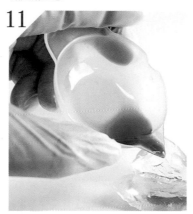

將 UV 膠倒入步驟 8 完成的模具。若產生氣泡的話，可以重複步驟 10 的動作。

12

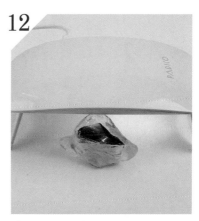

使用 UV 燈照射約 4～5 分鐘。並用牙籤確認表面的觸感，若感覺硬化不全還有點黏時，可以將模具轉方向或是翻到背面照射。

13

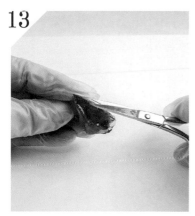

待硬化冷卻後，從模具中取出成品。然後使用剪刀或斜口鉗將毛刺去除。完成！

Point

做好的模具可以重複使用。若想更改模具的形狀，也可以放入80 度以上的水中，使其軟化，以便重新塑形。

使用雙液型環氧樹脂

若使用較大、較厚或是不透明的模具時，通常會使用雙液型環氧樹脂作為材料。由於主劑與硬化劑比例若稍有誤差可能就會有無法硬化的情況發生，所以使用時請先用電子秤確認好正確的比例。

材料	
	・矽膠模具 （比較大的或不透明的） ・脫模劑 ・雙液型環氧樹脂 ・染色劑

用具		
	・丁晴手套 ・防毒面具 ・電子秤 ・塑膠杯 ・橡膠鏟	・熱風槍 ・可蓋住模具的防塵蓋 （例如保鮮盒等） ・竹籤

※ 就算只有一丁點的樹脂液，也絕對不可以倒入排水溝（因為會凝固變硬）。

※ 作業時請在通風良好之處進行，且穿戴防毒面具或口罩。
※ 為避免接觸到樹脂液，作業時請穿戴丁晴手套。

大型且有厚度的模具

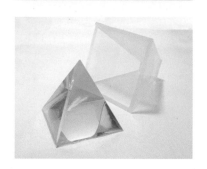

1

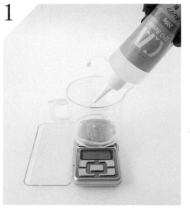

將塑膠杯放上電子秤，並倒入必要分量的主劑。

2

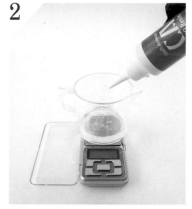

將規定分量的硬化劑加入步驟 1。主劑與硬化劑的比例每家廠商都不同，請先事前確認。

3

以橡膠鏟刮磨杯壁與杯底的方式混合主劑與硬化劑。若沒混合均勻，可能會導致硬化不良，這點還請注意。

4

若想要染色，可以在這個步驟加入一點點染色劑。

5

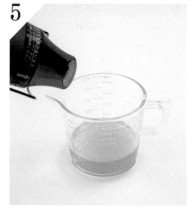

若有氣泡產生，可以用竹籤戳破，或是從外側用熱風槍吹拂藉以消除。

6

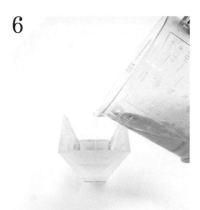

將混合後的液體慢慢倒入模具中，避免氣泡產生。倒入時需從底部算起約 3cm 並在倒入後先放置一段時間使其硬化。若有氣泡產生，可以重複步驟 5。

7

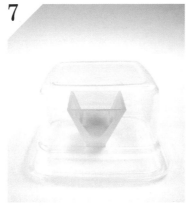

將模具置於平坦的地方約 24 小時左右（時間隨環境、季節而有所不同），使其硬化。預先蓋上蓋子，可以避免灰塵沾染。這裡是以保鮮盒作為蓋子。

8

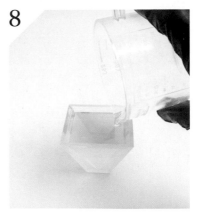

將步驟 1 ～ 5 所混合的液體從邊緣慢慢加入模具中。

9

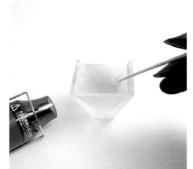

若產生氣泡，可以重複步驟 5。

10

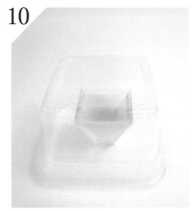

待其硬化。

11

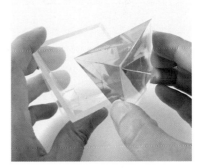

待完全凝固定型後，從模具中取出。

不透明模具

1

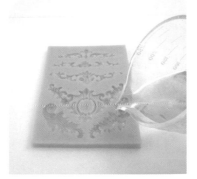

樹脂液的混合方式，基本上與左頁相同。使用比較多細節的模具時，可能會有樹脂液沒有流入邊角、產生氣泡等情形，在倒入樹脂液時請小心注意。

2

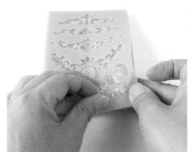

待樹脂液完全注入至模具邊角後，蓋上防塵蓋，並置於平坦之處 24 小時左右（時間隨季節、環境而有所不同），使其硬化。待完全凝固後便可從模具中取出。

染色的基本

染色劑一般分為液態染色劑以及粉狀染色劑。不管是哪種類型的染色劑,都只需要非常少的量就能將樹脂液染色,所以在使用時請以一點一點的方式加入染色。要注意的是,若加入過多染色劑會導致難以硬化,請小心注意。混合時若動作太大很容易混入氣泡,所以請慢慢地、一點一點地混合。

使用液態染色劑染色

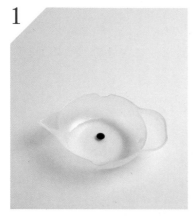
1

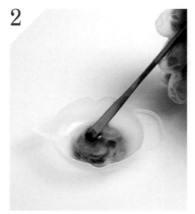
2

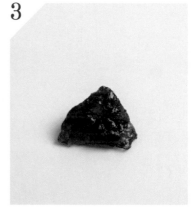
3

將透明 UV 膠倒入調色盤中,並加入少量染色劑。

使用調色棒慢慢的混合,並注意動作不要太大。若想要讓顏色更濃,請以一次加入一點點的方式補充染劑。

樹脂液用的液態染色劑容易混色,適合初學者使用。

不同染色劑呈現出的效果

依據染色劑的不同,樹脂作品最終呈現的效果也會有所不同。若想讓作品呈現出透明感,樹脂液用的液態染色劑是最合適的。若想稍微抑制住一些透明感並加上一點霧面顆粒感,可以使用粉狀染色劑。最後,若是使用壓克力顏料作為染色劑,就能呈現出明顯的霧面感。

液態染色劑

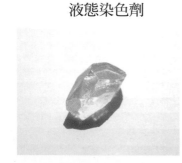

粉狀染色劑

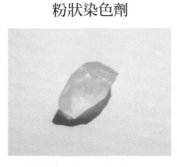

壓克力顏料

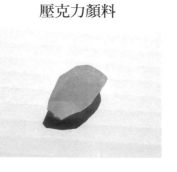

製作漸層

1

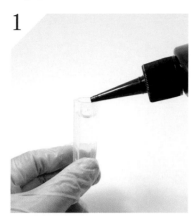

將透明 UV 膠加入模具中。

2

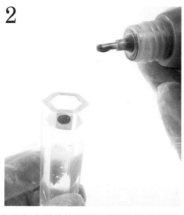

加入極少量的染色劑。也可以加入已經染色的 UV 膠。

3

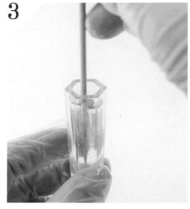

將竹籤垂直插入後，慢慢攪拌。待漸層混的差不多時，照射 UV 燈約 5～6 分鐘使其硬化。照射時可以改變光的方向，使整個模具都可照射到。

做成雙層顏色

1

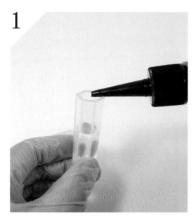

將透明 UV 膠加入模具中。

2

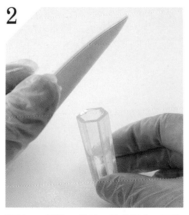

照射 UV 燈約 3 分鐘，使其硬化。因為之後的步驟還會再照一次 UV 燈，所以這個步驟沒有完全硬化也沒關係。

3

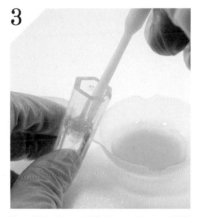

將有顏色的 UV 膠加入。加入時，從邊緣一點一點地加入比較不容易產生氣泡。

4

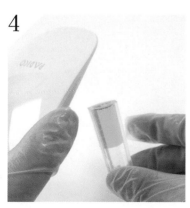

照射 UV 燈約 5 分鐘，使其硬化。照射時可以改變光的方向，使整個模具都可照射到。

Point

一開始可以先從各式不同形狀的模具練習做出漸層。

常見的樹脂作品失敗案例

作品表面有皺紋

UV 膠硬化時會有收縮的性質，而這也是產生皺紋的根本原因。在將 UV 膠加入模具時，不要一次全部加入待硬化，而是要分層加入後分次硬化，這樣就比較不容易產生皺紋。若這麼做還是無法避免皺紋的話，可以如同右圖般，用畫筆在整個作品塗上一層薄薄的 UV 膠保護層後再次硬化，皺紋就會變得比較不明顯。

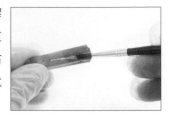

作品表面沾有髒污或灰塵

最根本的原因為使用沾有髒污或灰塵的模具所造成。在使用模具前，事先用沾有樹脂清潔劑的面紙、酒精濕紙巾擦拭，或以封箱膠帶的黏著面去除灰塵髒污，就能避免此情形發生。另外，在作業途中，也要當心灰塵不小心飄入。

產生氣泡

若是比較小的氣泡，可以用熱風槍消除；若是較大的氣泡，可以用竹籤戳破。另外，使用較難產生氣泡的樹脂液也是另一種方法。

容器被熱風槍融化

熱風槍所吹出的風，溫度約 200 ～ 250 度，非常的高溫。若為了消除氣泡而長時間用熱風槍加熱加入樹脂液的容器或模具，則可能會有融化的情形產生。想避免此情況，可以分批多次使用熱風槍加熱。另外，也請小心熱風槍產生的高溫，避免燙傷。

在製作途中樹脂液就凝固了

UV 膠擁有被紫外線照射後就硬化的特性。所以在有陽光照射的房間作業的話，很有可能途中就開始硬化。若想保留染色後的樹脂液，以便日後使用，可以先用鋁箔紙包覆，避免紫外線照射，暫時保存一段時間。

魔法雜貨的製作方法

接下來你將在「真品」與「仿製品」的界線來回穿梭。

歡迎來到這個目不暇給的魔法雜貨世界！

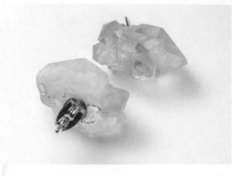

Magic Stone Accessories
魔法礦石飾品
伴藏裝身具屋

這些是從許多不同地方開採而來具有魔力的礦石。
雖然在自然界中，只不過是普通的石頭，但只要經過煉金
的步驟就能引出其魔力，因而變得閃耀奪目，並且還能作
為魔法的媒介物使用。

製作方法 P22-24

Wizard Glasses Decoration
魔法師的眼鏡飾品

伴蔵裝身具屋

為了提升魔法師的魔力而製作的眼鏡飾品。
飾品用了妖精的羽毛、魔法礦石、流星的碎片等能讓魔力流動更加順暢的物品作為裝飾。

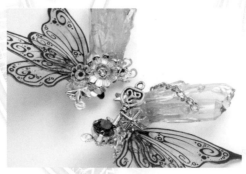

製作方法 P25-29

魔法礦石戒指與耳環

材料
- ·原型用礦石Ｘ2
- ·矽橡膠主劑、硬化劑（Blue　Mix）
- ·環氧樹脂
- ·亮粉
- ·戒指配件Ｘ1
- ·施華洛世奇水晶Ｘ1
- ·UV膠
- ·耳環配件Ｘ2

用具
- ·丁晴手套
- ·防毒口罩
- ·翻模用紙製容器
- ·電子秤
- ·塑膠容器
- ·塑膠湯匙
- ·矽膠片
- ·黏著劑（壓克力膠）
- ·UV燈
- ·鑷子

※ 施華洛世奇水晶可用水鑽代替。

製作魔法礦石

1
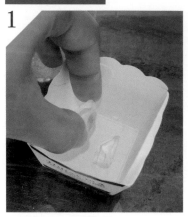
首先要使用矽橡膠來製作礦石模具。將原型用礦石放置在翻模用紙製容器中。

2
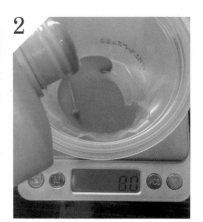
將塑膠容器置於電子秤上，倒入15g的矽橡膠主劑。

3
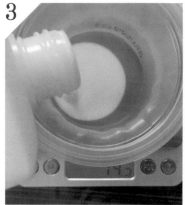
將15g的硬化劑倒入步驟2的容器中，合成30g的液體。＊主劑與硬化劑的比例，依據不同產品有所不同。

4
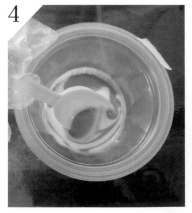
充分的拌勻混合。如果沒有拌勻可能會導致硬化不全，這點請多加注意。只有使用環氧樹脂作為材料時，用有顏色的矽橡膠也沒關係，但若要配合著UV膠使用，請一定要使用透明的矽橡膠。

5
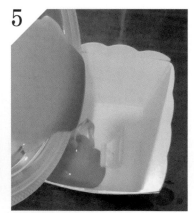
將矽橡膠倒入步驟1的容器。

6
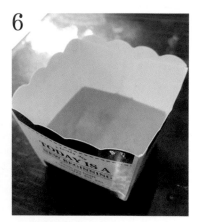
將矽橡膠放置30分鐘左右，待其凝固，等待期間請勿移動。＊硬化時間依據不同產品而有所不同。

7

凝固後，將紙製容器撕開，取出模具及
原型用礦石。

8

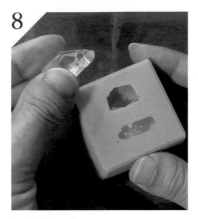

礦石模具完成。

9

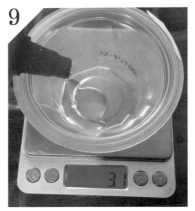

將塑膠容器放到電子秤上，並加入 10g
環氧樹脂主劑。

10

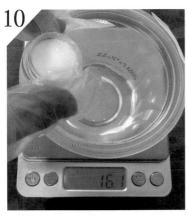

若想加入有顏色的亮粉，就要在這個步
驟加入染色劑和亮粉。

11

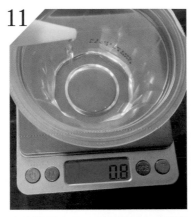

在步驟 10 加入 5g 環氧樹脂硬化劑並
充分混合。＊為了避免硬化不全，放了
比必需量還要多的量。

12

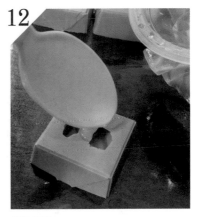

倒入模具。

13

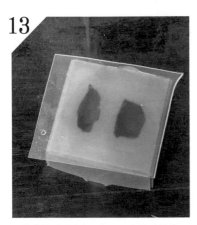

環氧樹脂完全倒入後，用矽膠片蓋住。

14

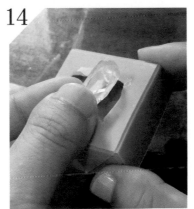

放置 2 天左右，等完全硬化後將環氧樹
脂礦石從模具中取出。

15

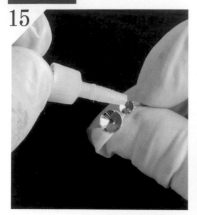

將戒指配件比較小的戒台塗上黏著劑。

16

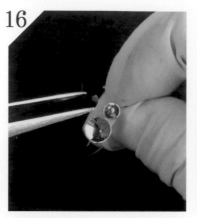

將步驟 15 黏上施華洛世奇水晶。若不小心將黏著劑沾到水晶上的話，表面會變得白濁，這點需注意。

17

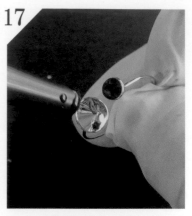

接下來要將環氧樹脂礦石暫時固定在戒台上。將比較大的戒台塗上少量的 UV 膠。

18

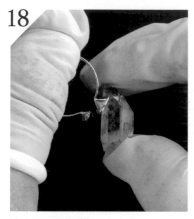

決定好環氧樹脂礦石的位置。

19

照射 UV 燈約 10 秒，硬化 UV 膠，藉此暫時固定。

20

補上充分的 UV 膠後，照射 UV 燈約 2 分鐘，等到硬化冷卻後就完成了。

製作耳環

15

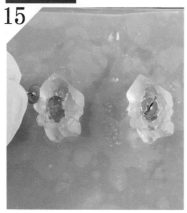

先暫時固定住環氧樹脂礦石。將耳環配件塗上少量的 UV 膠，並決定好環氧樹脂礦石的位置。若先將環氧樹脂礦石挖洞的話，耳環配件會比較好固定。

16

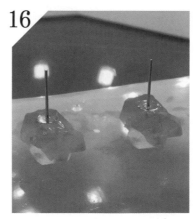

照射 UV 燈 10 秒左右，使 UV 膠硬化，暫時固定住礦石。

17

補上充分的 UV 膠後，並用 UV 燈照射 2 分鐘左右，等硬化冷卻後就完成了。

魔法師的眼鏡飾品

材料
- 魔法礦石（參照 P22-23）X 2
- 透明貼紙 X 1
- 塑膠片 X 1
- 冷護貝膠膜（15cm 四方形）
- 指甲油等（用來做染色劑）
- UV 膠
- 墊片 X 6
- 施華洛世奇水晶（黏貼式）X 2
- 施華洛世奇水晶（圓形）大 X 1 小 X 1
- 爪鑲空托 X 1
- 簍空裝飾（弦月形）X 2
- 簍空裝飾（長條形）X 2
- 簍空裝飾（花朵形）X 1
- 夾式耳環 X 2
- 矽利康
- 9 針 X 2
- O 圈 X 6
- 三角環 X 2
- 鑰匙裝飾 X 1
- 無孔星星裝飾 X 2
- 金屬配件 X 8
- 壓克力珠（星星花紋）X 2
- 捷克珠（淚滴形）X 2
- 玻璃珠（算盤珠形）X 2
- 鏈子（8cm）
- 眼鏡鏈用矽膠配件 X 2

用具
- 剪刀
- UV 燈
- 鑷子
- 塑膠袋
- 斜口鉗
- 圓口鉗

※ 施華洛世奇水晶可用水鑽代替。

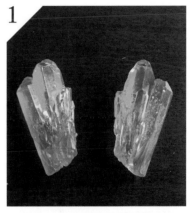

1

先製作 2 個魔法礦石（請參照 P22-23）。

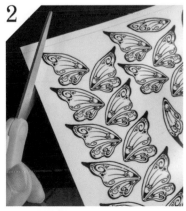

2

翅膀每一側 3 片，總共要做 6 片。將翅膀的圖案畫好之後，印在透明貼紙上。

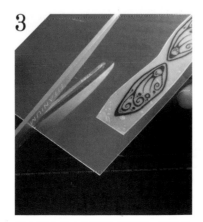

3

將步驟 2 貼上塑膠片後剪下。剪的時候不必剪得太漂亮，之後還會再修正。

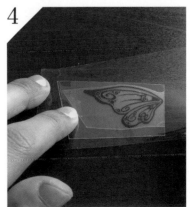

4

將冷護貝膠膜貼在步驟 3 上。黏貼時注意不要讓空氣跑進去。

5

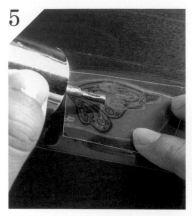

將步驟 4 翻面，在其背面塗上染色劑。
這裡用指甲油當作染色劑。

6

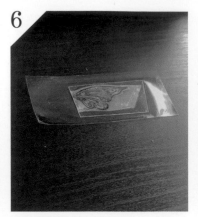

放置一段時間，待其乾燥。

7

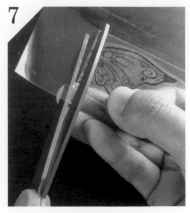

用剪刀將多出的冷護背膠膜剪掉。

8

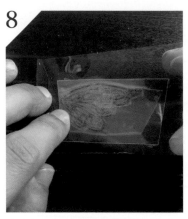

將上完色的那一面也貼上冷護貝膠膜。

9

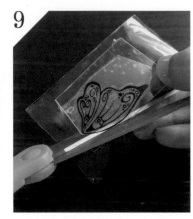

沿著翅膀的形狀剪下。

10

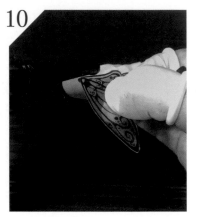

用 UV 膠將翅膀黏在一起。在要黏貼的
部位塗上 UV 膠，把 3 片翅膀組合成 1
組。

11

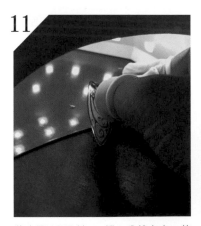

將步驟 10 照射 UV 燈 2 分鐘左右，使
其硬化並等待冷卻。

12

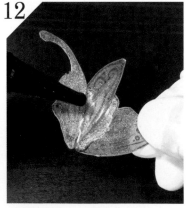

在接縫處的背面再塗上一些 UV 膠。然
後用 UV 燈照射使其硬化，藉此補強。
重複步驟 3 ～ 12，做出 2 組翅膀裝飾。

13

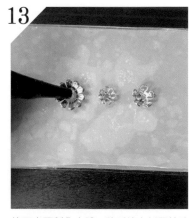

接下來要製作本體。將爪鑲空托置於矽
膠墊上後，塗上 UV 膠。

14

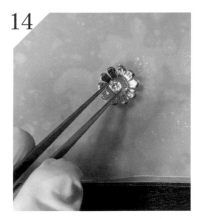

將施華洛世奇水晶放在步驟 13 上。

15

照射 UV 燈約 30 秒並待其硬化冷卻。之後還會使用很多次 UV 燈照射，所以 UV 膠只要能稍微黏住就可以了。

16

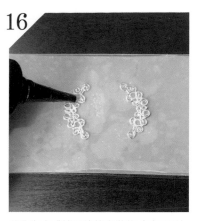

將作為本體雛形的簍空裝飾（弦月形）放在矽膠墊上，塗上少量的 UV 膠。

17

照射 UV 燈約 30 秒左右，使其硬化。

18

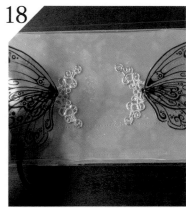

待 UV 膠完全硬化之前，先將步驟 12 的翅膀裝飾黏上去。在翅膀與矽膠墊中間放上有厚度的東西，藉此製造出翅膀的角度。

19

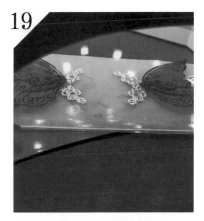

照射 UV 燈約 30 秒，使其硬化。

20

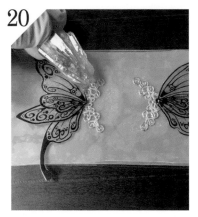

將步驟 19 塗上 UV 膠，然後將步驟 1 的魔法礦石黏在上面。

21

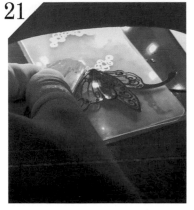

照射 UV 燈約 30 秒，使其硬化。在硬化之前可以先用手扶著。

22

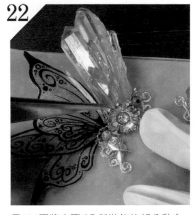

用 UV 膠將步驟 15 與裝飾的部分黏合。

23

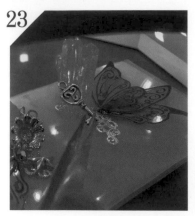

照射 UV 燈約 30 秒使其硬化。不穩固的地方可以先用鑷子扶著。

24

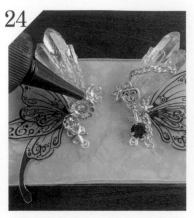

在黏上所有的裝飾之後，把 UV 膠塗在裝飾之間的隙縫中。

25

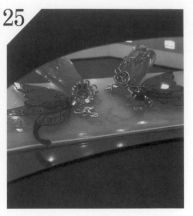

照射 UV 燈約 2 分鐘左右使其硬化，藉此補強。

26

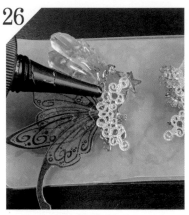

將翅膀從矽膠墊上剝下來，然後翻面，在背面的縫隙間塗上 UV 膠。隨後照射 UV 燈約 30 秒，使其硬化。

27

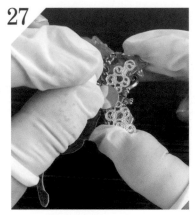

比對夾式耳環要黏貼的位置。

28

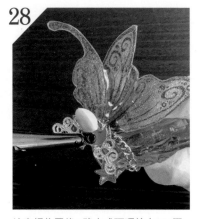

決定好位置後，將夾式耳環塗上 UV 膠，然後用 UV 燈照射約 2 分鐘左右，使其硬化。

29

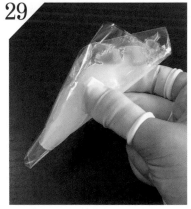

接著要製作夾式耳環的緩衝兼止滑墊。將矽利康倒入擠袋中。＊除了矽利康外，也可用奶油土代替。

30

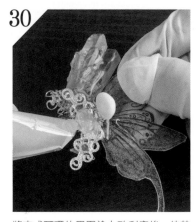

將夾式耳環的周圍塗上矽利康後，待其乾燥。

31

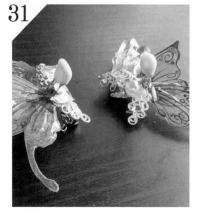

眼鏡裝飾的本體完成。

32

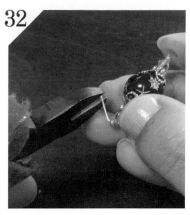

接下來要製作垂飾的部分。將9針穿過金屬配件、玻璃珠、墊片以及壓克力珠並剪掉多餘的長度。

33

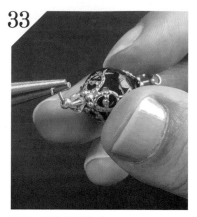

用圓口鉗將前端捲成圓圈。

34

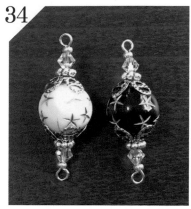

重複步驟 32 ～ 33，共做出 2 個垂飾。

35

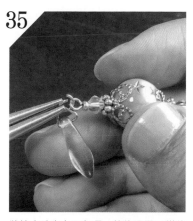

將捷克珠串上三角環，然後用圓口鉗將其與步驟 34 的配件串起。

36

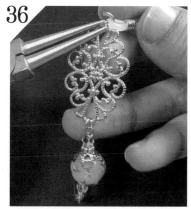

用圓口鉗將簍空配件與步驟 35 串起。

37

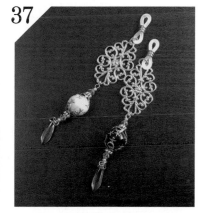

將步驟 36 與眼鏡鏈用矽膠配件串起。垂飾的部分完成。

38

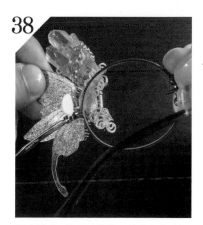

將步驟 31 的眼鏡裝飾，夾在如圖所示的地方。

39

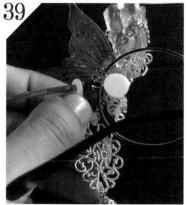

將步驟 37 垂飾的部分，掛在如圖所示的地方。

Point

魔法礦石的色澤與纖弱的妖精翅膀是這個眼鏡裝飾的重點。試著將身邊的眼鏡加上這些裝飾吧！

Night Crystal Specimen
夜色礦石標本

魔術素材 3 號店

宣示著夜幕終了時，殘有白的淡藍與混合著紫的午夜深藍，這個礦石令人聯想到夜晚，所以被稱為夜色礦石。

雖然這種礦石不會發光，也無法當作為施法的媒介，但它那獨特的色調與持有夜色之名的緣故，反而常令這種礦石在加上月亮、星星等星體的裝飾後，用來當作室內的擺設。

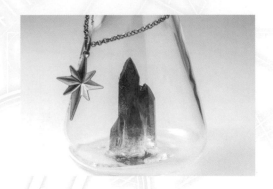

製作方法 P32-33

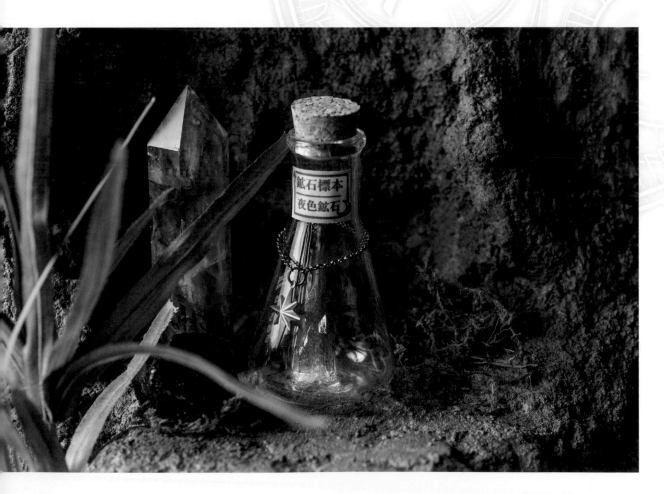

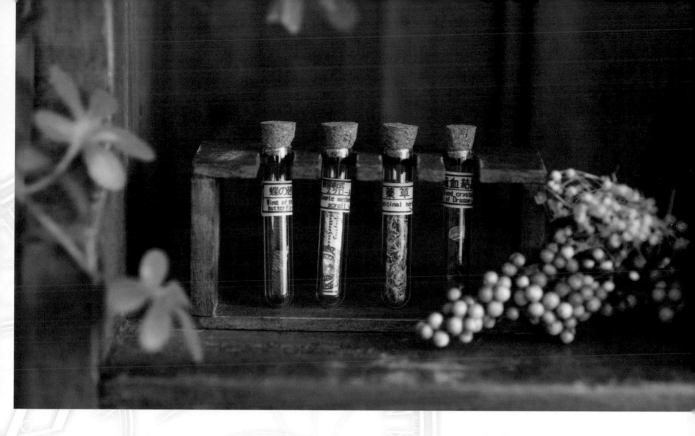

Dragon Blood Crystal / Simple Incantation Scroll etc.
龍血結晶、簡易術式捲軸與其他物品

魔術素材 3 號店

「龍血」
可藉由服用龍血來強化視覺、聽覺還有肌肉等
的身體能力。
由於龍血接觸到空氣會變成結晶狀的關係，所
以，龍血必須要從活的龍體直接採集，也因為
如此，由於採集龍血的危險性，龍血的價格一
直居高不下。

「龍血結晶」
由於接觸到空氣而結晶化的龍血。
雖然也有強化身體能力的效果，但比起龍血，
效果可是差了好幾個檔次，不僅如此，服用龍
血結晶所強化的部分與藥效時間都是不固定的，
所以不適合在實戰時使用。

「簡易術式捲軸」
將記載有魔法陣與咒語的捲軸，以及作為術式
媒介的橄欖石置於試管內的魔法道具。在打開
試管時，魔法便會發動，只能使用一次。
因發動魔法的不同，記載在捲軸上的魔法陣與
所需媒介石也會有所不同。

製作方法 P34-35

Night Crystal Specimen
夜色礦石標本

材料
- UV 膠
- 染色劑
- 燒瓶 X 1
- 鏈子 X 1
- 圓環 X 1
- 金屬配件 X 1
- 軟木塞 X 1
- 標籤貼紙

用具
- 調色盤
- 矽膠模具（礦石形）
- 牙籤
- UV 燈
- 黏著劑（矽利康）
- 鑷子
- 平口鉗
- 圓口鉗

※ 若所使用的矽膠模具有尖角，可以事先將 UV 膠加熱，這樣就比較不會產生氣泡。

1
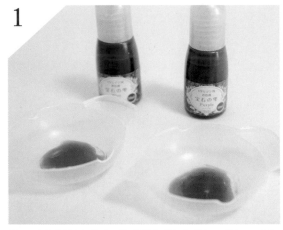
將 UV 膠倒於調色盤中，準備好上好色的藍色、紫色 UV 膠。

2
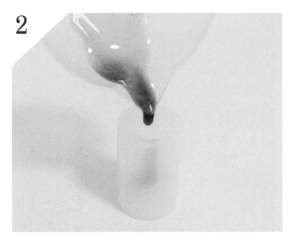
首先，將紫色的 UV 膠倒入矽膠模具。

3
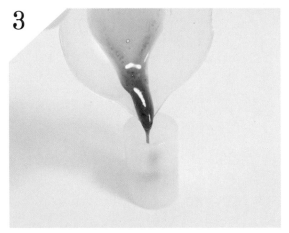
將藍色的 UV 膠倒入矽膠模具。

4
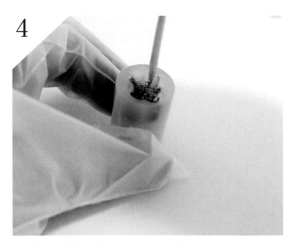
由於模具的前端很容易產生氣泡，所以這裡使用牙籤將氣泡消除。

5

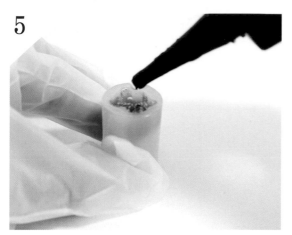

最後將大量未染色的透明 UV 膠倒入模具中。

6

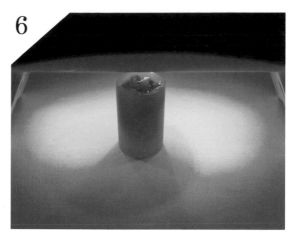

用 UV 燈照射約 5 分鐘，使其硬化。

7

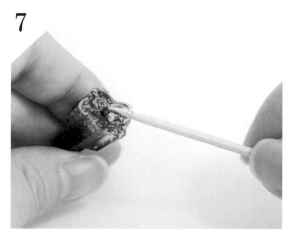

從模具中取出成形的礦石，在礦石底部塗上黏著劑。

8

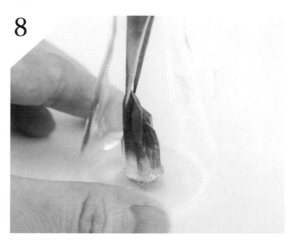

將礦石黏在燒瓶的底部。

9

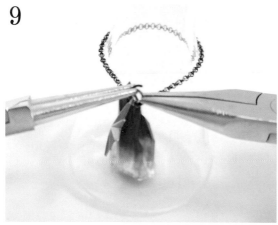

剪取任意長度的鏈子掛上燒瓶，並串上金屬配件，然後塞好
軟木塞。最後貼上標籤貼紙，作品完成。

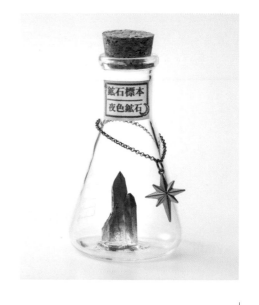

Dragon Blood Crystal / Simple Incantation Scroll etc.
龍血結晶、簡易術式捲軸與其他物品

材料
- 迷你試管 × 4
- 軟木塞 × 4
- 標籤
- 紅玉髓細石
- 綠苔
- 閃蝶翅膀
- 迷你魔法陣
- 橄欖石細石

用具
- 牙籤
- 剪刀
- 鑷子

龍血結晶

1

使用紅玉髓作為龍血結晶。

2

將細石裝於迷你試管約八分滿。細石盡量挑選偏紅色的。

3

塞上軟木塞，貼上標籤後即完成。

藥草

1

將綠苔裝於迷你試管內約八分滿，並使其成蓬鬆狀。盡量挑選葉片比根莖還多的綠苔裝管，呈現的效果會比較好。塞上軟木塞，貼上標籤後即完成。

蝴蝶翅膀

1

將閃蝶翅膀剪裁成能裝進迷你試管的大小。

2

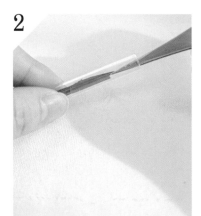

用鑷子小心地將翅膀放入，然後塞上軟木塞，貼上標籤即完成。

簡易術式捲軸

1

將影印好能放入迷你試管大小的魔法陣剪下。

2

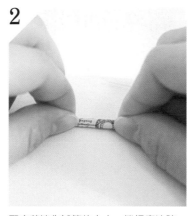

配合著迷你試管的大小,捲好魔法陣。

3

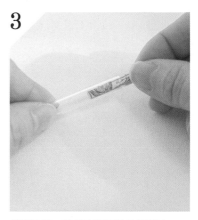

將魔法陣、橄欖石細石放入試管中。

4

塞好軟木塞,貼上標籤即完成。

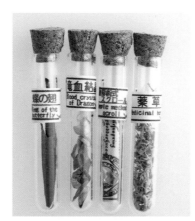

Point

用不同種類的乾燥花還有天然的細石,可以做出各式各樣的迷你試管術式捲軸。使用天然石而不用壓克力珠是我所堅持的重點。

原創魔法陣

請影印後自由利用。　※ 請勿販賣、轉載。

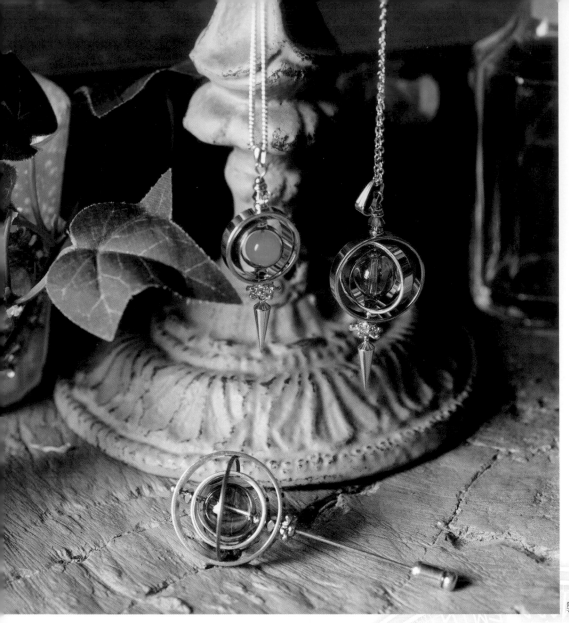

製作方法 P38-39

Magic Circle Amulet
魔法環護身符

魔術素材 3 號店

一圈圈的環狀構造與魔法陣有等同的效力，這個護身符可使佩戴者的魔力提升並作為施法時的輔助道具。但由於環狀構造會互相干涉的緣故，若環狀構造過多，會造成魔力輸出不穩定，所以幾乎只有高級魔法師與魔導師會佩戴 4 個以上環狀構造的護身符。

※ 照片中下方的「魔法師之杖風格的帽針」只有刊載完成品。

Stardust Lantern
星屑提燈

魔術素材 3 號店

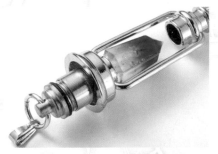

這是個使用名為星屑礦石作為材料所製成的提燈，其發光的樣子令人連想到夜空中的星體。

由於若使用火發光的提燈有燒毀重要文物的風險，所以這種提燈常被用來作為光源使用。

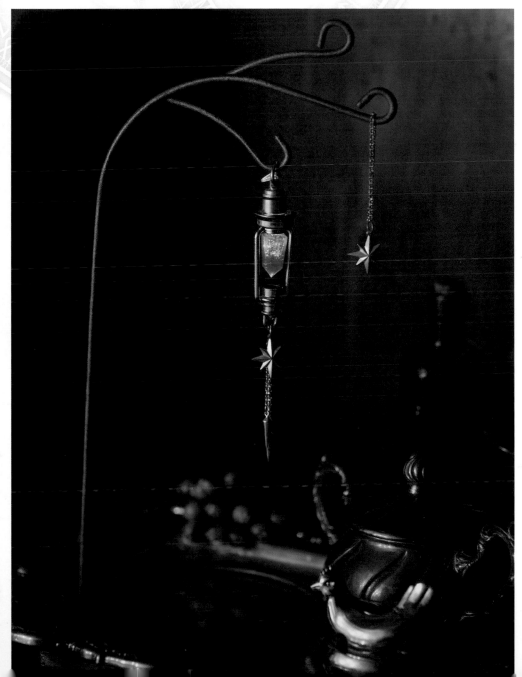

製作方法 P40-41

Magic Circle Amulet
魔法環護身符

材料	・9針（5cm 以上）× 1 ・椎體配件× 1 ・金屬環 （2.5cm、2cm、1.8cm）× 各 1 ・墊片× 3 ・水光水晶（1.6cm）× 1 ・施華洛世奇水晶× 1 ・金屬配件× 1 ・鈎扣× 1 ・鏈子	用具	・圓口鉗 ・斜口鉗

※ 施華洛世奇水晶可用水鑽代替。

1

將 9 針圓環的部分打開。

2
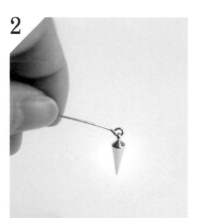
串上椎體配件後將圓環閉合。

3
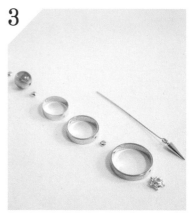
如圖所示，依序將金屬環、墊片、水光水晶串上 9 針棒狀的部分。

4
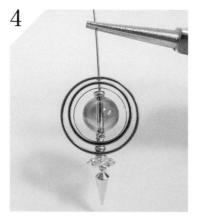
將所有配件串好後的樣子。

5
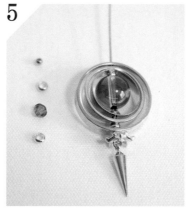
接著依圖所示，依序將施華洛世奇水晶與金屬配件串上。

6
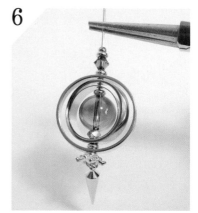
將所有的配件串好後的樣子。

7

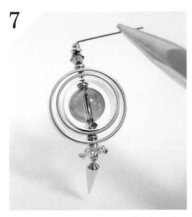

將9針超出配件的棒狀部分折成90度。

8

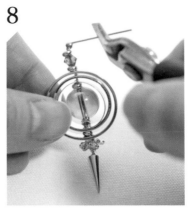

留下約 6mm ～ 8mm，將其餘的部分剪掉。

9

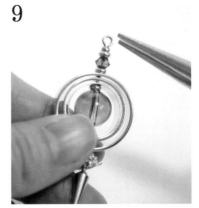

用圓口鉗將剩餘的部分捲成圓圈。

10

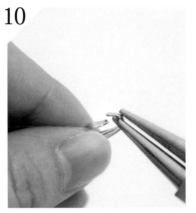

將鈎扣打開。

11

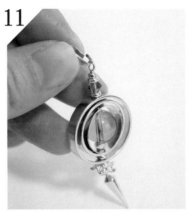

將鈎扣穿入步驟9捲成圓圈的部分。

12

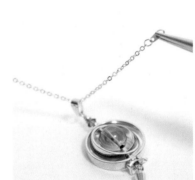

將鏈子穿過鈎扣後就完成了。

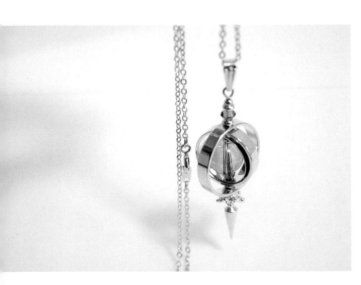

Point

將使用的天然石（這裡是用水光水晶）換成其他寶石的話，可以做出不同感覺護身符。

使用天然石遠比使用玻璃珠或壓克力珠作為材料，更能呈現出「魔法道具」的氛圍。

Stardust Lantern
星屑提燈

材料			用具	
・UV 膠 ・UV 膠用染色劑 （深藍、淺藍） ・亮粉 ・提燈配件 X 1 ・LED 燈吊環 X 1 ・鏈子 X 1 ・椎體配件 X 1	・C 圈 X 1 ・O 圈 X 2 ・鐵絲掛架 ・底漆 （塗裝準備用噴霧） ・水性手工漆 （金屬漆）		・調色盤 ・矽膠模具（水晶形） ・牙籤 ・UV 燈 ・剪刀 ・筆刀 （美工刀亦可） ・黏著劑（矽利康） ・圓口鉗	

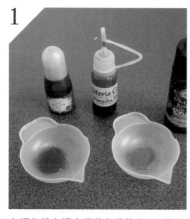

1 在調色盤上調合深藍與淺藍的 UV 膠。

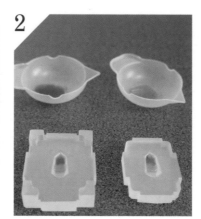

2 將深藍色 UV 膠倒在模具尖端的部位，並將淺藍色 UV 膠倒在其他位置。

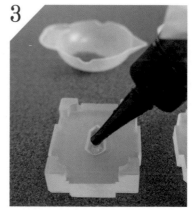

3 倒入未染色的透明 UV 膠，製作出漸層效果。

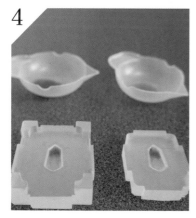

4 由於最後要將模具組合起來，所以 UV 膠不要倒太多。

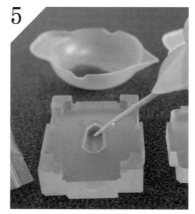

5 撒上亮粉後，照射 UV 燈約 5 分鐘，使其硬化。

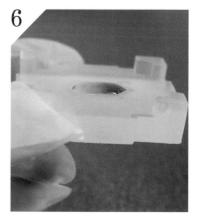

6 硬化完成後，將透明 UV 膠倒入模具至隆起狀。

7

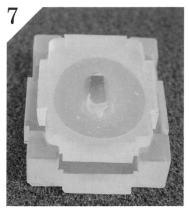

將模具組合起來。

8

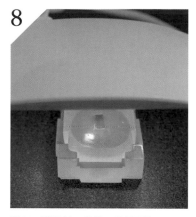

用 UV 燈照射 5 分鐘，使其硬化。

9

硬化後取出，再用 UV 燈照射 5 分鐘。

10

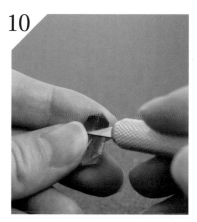

將突起的毛刺用剪刀去除。比較小的毛刺可以使用筆刀。

11

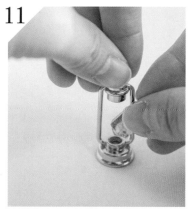

將步驟 10 用黏著劑黏在提燈配件上。

12

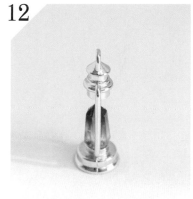

從側面確認，是否有黏歪。

13

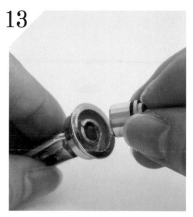

用黏著劑將 LED 燈吊環黏貼至步驟 12 上。

14

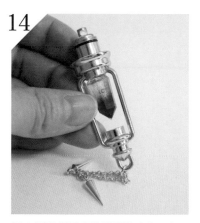

用 C 圈將鏈子與椎體配件串在一起，然後用 O 圈串在步驟 13 的下方。

15

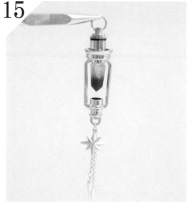

將 O 圈串於 LED 燈吊環的上方，提燈的部分完成。

16

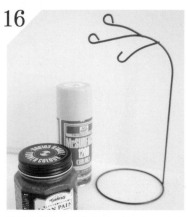

接下來製作架子的部分。使用百元商店的鐵絲掛架為雛形，自行改造。

17

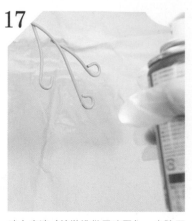

噴上底漆（塗裝準備用噴霧），去除原本的顏色。

18

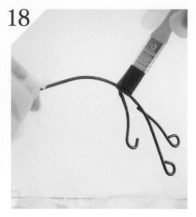

等底漆完全乾燥後，塗上金屬漆。金屬漆乾了之後即完成。

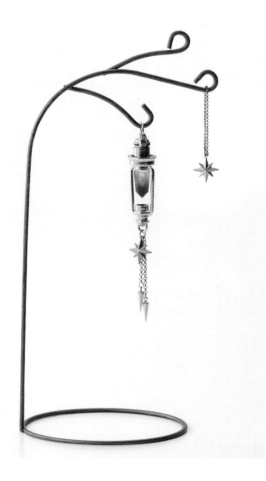

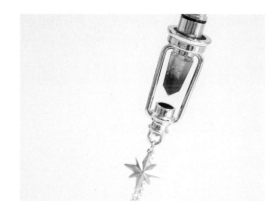

Point

轉動 LED 燈吊環，可使提燈發出比較柔和的光。

若將提燈的部分穿上鉤扣，也可作為首飾使用。

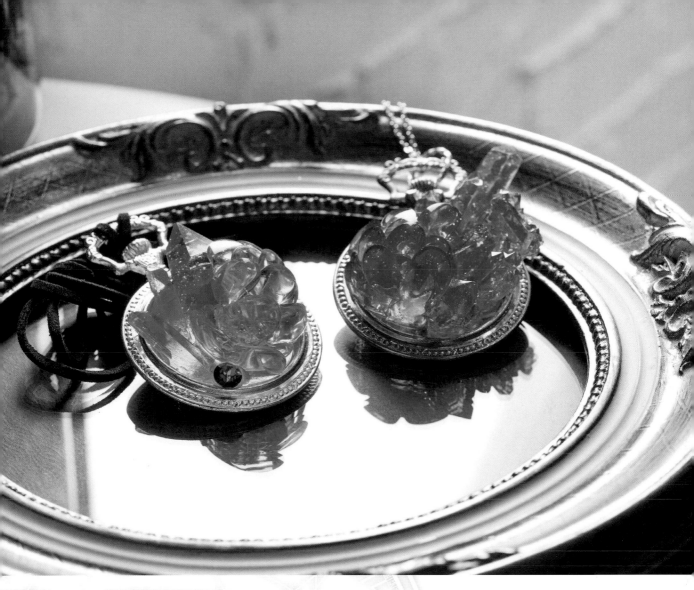

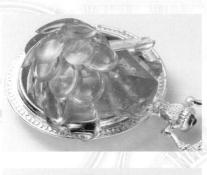

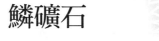

Scaled Mineral

鱗礦石

SHIBASUKE（しばすけ）

這是種裹著龍鱗的礦石作為材料的魔法飾品。
在古代龍長眠的山中，因龍之魔力溢出而形成礦脈，進而孕育而出
的一種魔法礦石。開採的礦石中，有些部分會裹著古代龍的鱗片也
是這種礦石名稱的由來。

製作方法 P44-49

鱗礦石

材料	
	・UV 膠
	・染色劑
	・底托 X 1
	・施華洛世奇水晶 X 1

※ 施華洛世奇水晶可用水鑽代替。

用具	
	・塑膠杯（小）
	・竹籤
	・矽膠模具（半圓形、礦石型）
	・UV 燈
	・鑷子
	・斜口鉗

1

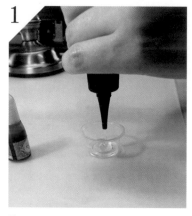

將 5～10ml 透明 UV 膠滴進塑膠杯（小）中。

2

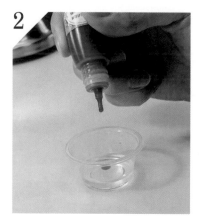

滴入 1～2 滴染色劑。若滴入太多可能會造成硬化不良，請多加注意。

3

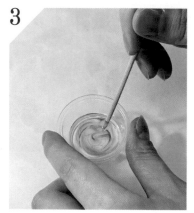

用竹籤攪拌均勻。

4

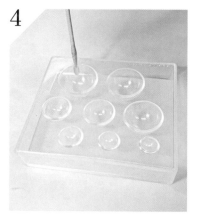

用竹籤沾取 UV 膠後，沿著模具的邊緣滴下 UV 膠。若 UV 膠不夠的話可以補加。

5

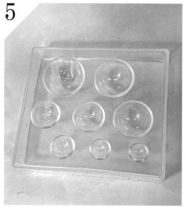

藉著地心引力，將 UV 膠流至底部。也可以稍微傾斜模具來達成。

6

用 UV 燈照射約 3 分鐘。待硬化冷卻後便可將成型的配件取出。

7

重複步驟 4～6，共做出 15 片龍鱗配件。

8

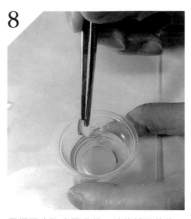

用鑷子夾取步驟 7 的一片龍鱗配件後，用其根部沾取步驟 3 所留下的 UV 膠。

9

將另一片龍鱗配件黏貼在沾有 UV 膠的根部。

10

用鑷子壓住，並用 UV 燈照射約 3 分鐘，使其硬化。

11

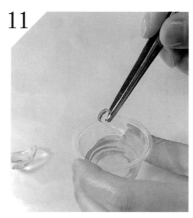

再取另一片龍鱗配件，用其根部沾取 UV 膠。

12

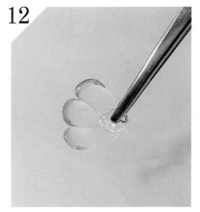

將步驟 10 與步驟 11 疊合，使其根部相黏合。

13

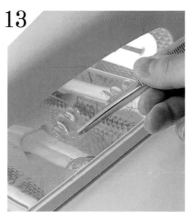

用鑷子壓住，並用 UV 燈照射約 3 分鐘，使其硬化。

14

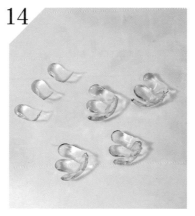

重複步驟 8～13 三次，共做出一組 3 片，共 4 組的龍鱗配件。

15

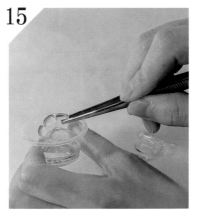

用鑷子夾取步驟 14 的龍鱗配件，用其背面下半部沾取 UV 膠。

16

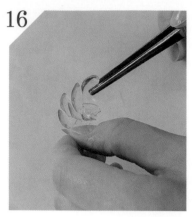

取步驟 14 的配件,將步驟 15 疊合在上方。

17

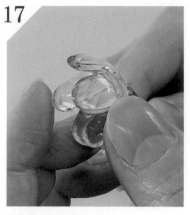

調整疊合的方式。

18

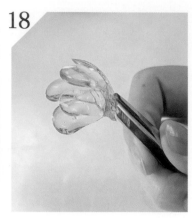

修整成接近魚鱗的樣子。

19

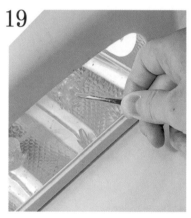

用鑷子壓住,並用 UV 燈照射約 3 分鐘,使其硬化。

20

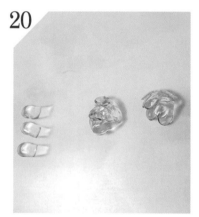

將步驟 14 剩下的 2 組配件,重複步驟 15 ～ 19 的動作,做出 6 片一組的配件。

21

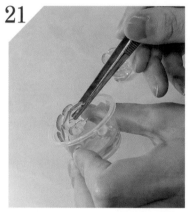

用鑷子夾取步驟 19,將其背部下半側沾取 UV 膠。

22

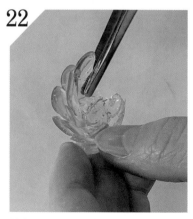

將步驟 19 疊合至步驟 20 上方。

23

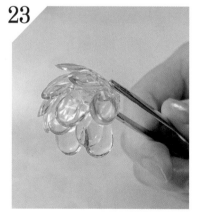

調整疊合的方式。

24

用鑷子壓住,並用 UV 燈照射約 3 分鐘,使其硬化。

25

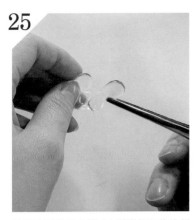

接下來要進入步驟 14 所剩餘配件的製作步驟。將其中一片的根部沾取 UV 膠後，黏合在另一片上。

26

用鑷子壓住，並用 UV 燈照射約 3 分鐘，使其硬化。

27

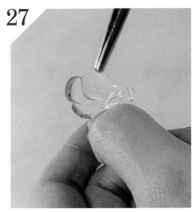

將剩下的最後一片配件沾取 UV 膠後，黏在步驟 26 之上。

28

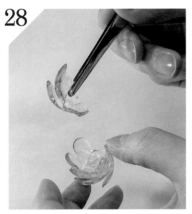

將步驟 27 黏在步驟 24 之上。

29

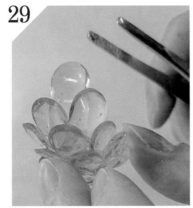

調整疊合的方式。

30

用 UV 燈照射約 5 分鐘，使其硬化。龍鱗的部分完成。

31

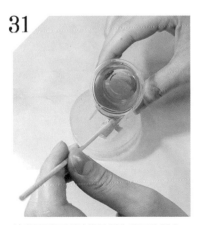

接著用礦石形的模具製作礦石的部分。UV 膠則是使用製作龍鱗所剩下的量。使用竹籤將 UV 膠倒入模具至半滿。

32

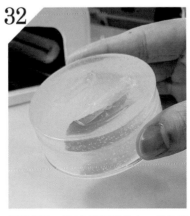

晃動模具，使 UV 膠擴散均勻，然後傾斜模具，使 UV 膠流至礦石的前端。

33

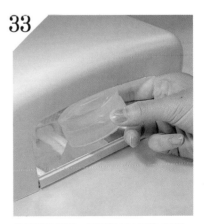

保持模具傾斜，並照射 UV 燈約 15 秒。

34

在模具下放置支撐物，使其保持傾斜的狀態，並照射 UV 燈約 5～6 分鐘。

35

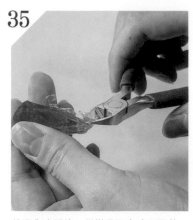

待硬化冷卻後，從模具取出礦石配件。使用斜口鉗去除毛刺。

36

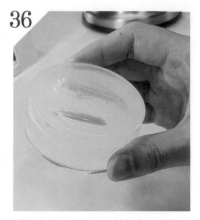

重複步驟 31～35，製作出 2 個比步驟 35 還要小的礦石配件。

37

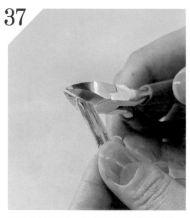

待硬化冷卻後，從模具取出礦石配件。使用斜口鉗去除毛刺，修整長度。礦石配件的部分完成。

38

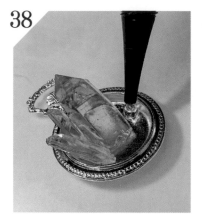

將完成的礦石配件（大 X 1、小 X 2）暫時配置於底托上方，以決定位置。若決定好配置位置的話，就將 UV 膠滴入。

39

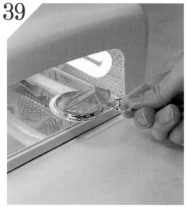

待 UV 均勻擴散後，照射 UV 燈約 5～6 分鐘。

40

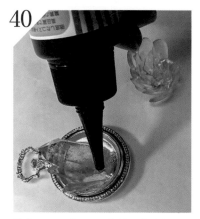

接著要配置步驟 30 龍麟配件的位置。在要黏著的部位滴入 UV 膠。

41

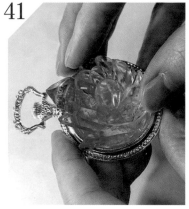

考量平衡調整配置。

42

照射 UV 燈約 5～6 分鐘。

43

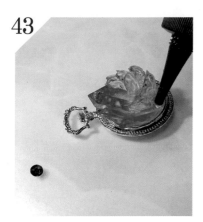

接著要配置施華洛世奇水晶。在要黏貼水晶的位置塗上 UV 膠。

44

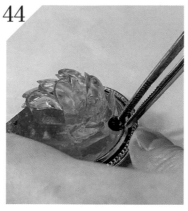

使用鑷子夾取水晶配置，並考量整體平衡。

45

照射 UV 燈約 5 ～ 6 分鐘，待其硬化後即完成。

Point

・若加入過多染色劑，會使 UV 膠硬化困難，請多加注意。
・在照射 UV 燈時，應適時改變角度，使紫外線照到每一處。

・請不用在意製作好的配件中的氣泡。氣泡反而能使完成的作品更添上另一層風格。

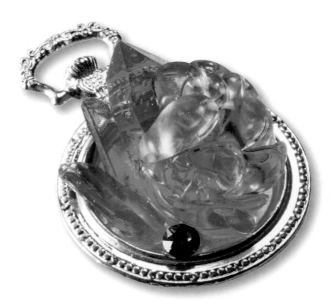

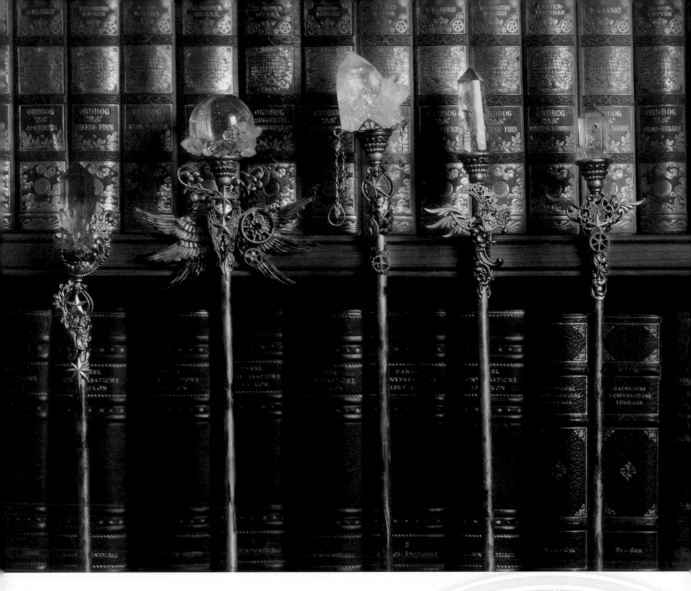

Magic Wand
魔法之杖

SHIBASUKE（しばすけ）

在很久很久以前，有一隻非常巨大的龍。
這隻龍就算只是動動身子，也會造成地表晃動、破壞了許多東西。龍因此非常的傷心，決定再也不要移動身體了，並讓自己陷入永久地沈睡。
不知經過了多久，龍的身上漸漸的被土所覆蓋，形成了一座巨大的山脈。

龍就此於此長眠。

經年累月，從龍身上所流出的魔力因此形成了礦脈。

從礦脈開採的礦石，是種裹著星星並帶有魔力的魔法礦石。

雖然大家都有可能施展魔法，但每個人所持有的魔力大小卻有所不同。
藉著魔法飾品可以補足魔力所不足的部分，進而增強魔力。

有一個魔法飾品店店主在漆黑深遠的洞窟中發現了魔法礦石，並使用這個礦石製成了魔法之杖。

※「魔法之杖」只刊載完成品。

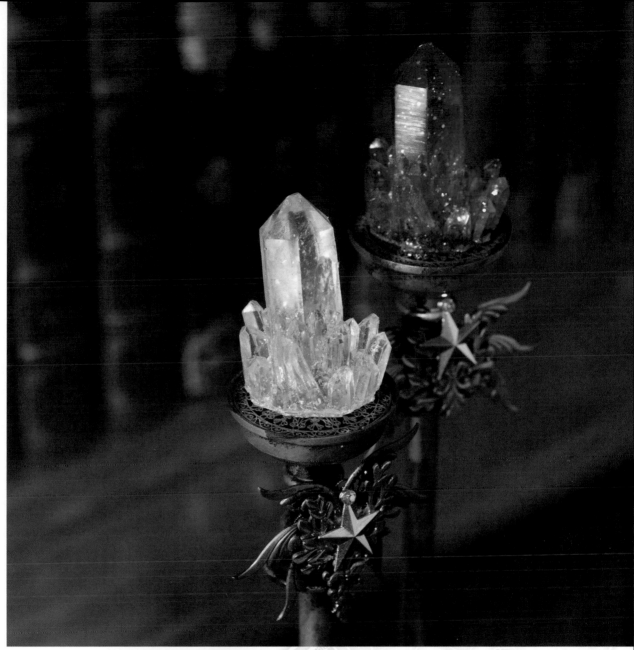

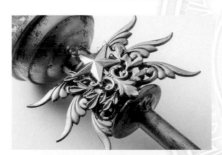

Magic Wand Decoration

魔法之杖擺飾

SHIBASUKE（しばすけ）

模仿 6 支魔法之杖所製成的擺飾。
將杖的部分取下後可以收納細長的物品。

製作方法 P53-58

51

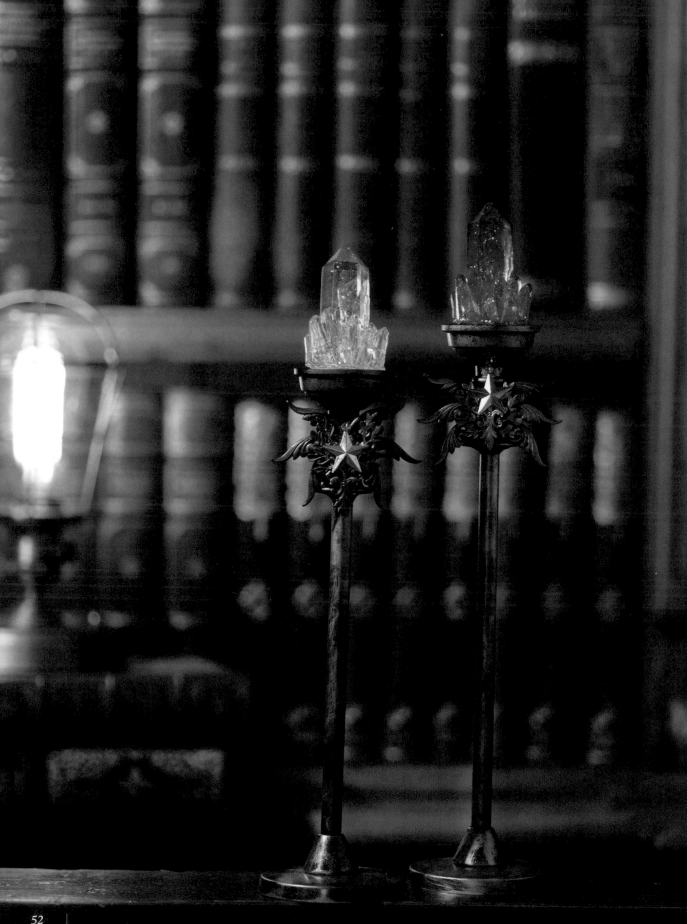

Magic Wand Decoration
魔法之杖擺飾

材料
- 矽利康主劑與硬化劑
- 作為翻模原型的礦石
- UV 膠
- 染色劑（藍色系）
- 簍空裝飾（圓形）✕ 1
- 簍空裝飾（橢圓）✕ 1
- 星星配件✕ 1
- 羽毛配件✕ 6
- 樹枝配件✕ 2
- 造型裝飾配件✕ 1
- 施華洛世奇水晶（2～3mm）✕ 1

※ 施華洛世奇水晶可用水鑽代替。

- 壓克力管（20cm、直徑 10mm）
- 梯形的煙灰缸消火器
- LED 蠟燭的燭台
- 素描軟橡皮擦
- 桌上 POP 廣告架的底座
- 底漆
（塗裝準備用噴霧、適用於聚丙烯的類型）
- 亮面噴漆（黑色）
- 塑膠模型用的亮光水性漆（金色）

用具
- 電子秤
- 攪拌棒
- 塑膠杯（大）
 ＊用來攪拌矽利康、作為翻模時的容器
- 塑膠杯（小）
- 竹籤
- UV 燈
- 紙膠帶
- 黏著劑（壓克力樹脂）
- 斜口鉗
- 牙籤
- 聚酯纖維手套
- 口罩
- 海綿

Memo

這是本章所使用的 UV 膠。不僅不容易產生皺紋，而且由於富有黏性可以塗裝於表面形成較高的厚度。

UV Craft Resin
Resin PRO ／ YOU

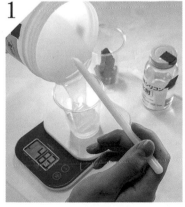

1

將塑膠杯（大）置於電子秤上，並將 118g 的矽利康主劑倒入。

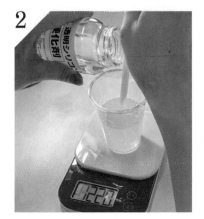

2

將 12g 的硬化劑倒入步驟 1 杯中，混合成共 130g 的液體。＊主劑與硬化劑的比例依生產廠商而有所不同。

3

攪拌約 1～2 分鐘，使其完全混合。若混合不全可能會導致硬化不良，請多加注意。

4

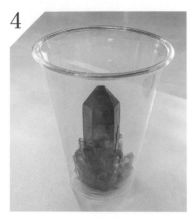

將作為翻模原型的礦石放入另一個塑膠杯（大）中。

5

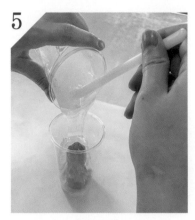

將步驟 3 的矽利康液體倒入。

6

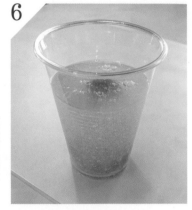

在矽利康凝固前請不要任意移動，並放置約 24 小時待其凝固。凝固後將原型取出，礦石模具就此完成。

7

將能裝滿模具量的透明 UV 膠加入塑膠杯（小）中。

8

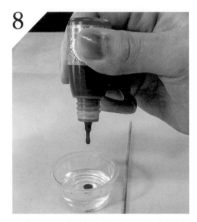

加入 1 ～ 2 滴染色劑。若加太多可能會導致顏色過深、硬化不良等情形，請多加注意。

9

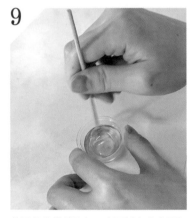

使用竹籤攪拌均勻。也可以在此步驟加入亮粉。

10

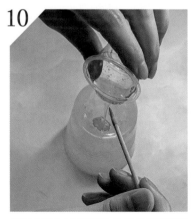

將混合後的 UV 膠倒入步驟 6 的礦石模具。

11

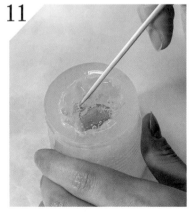

使用竹籤前端將 UV 膠流入每一個角落。

12

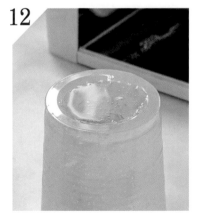

將 UV 膠加滿至模具開口處。

13

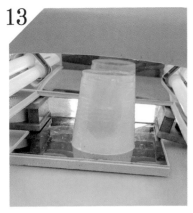

先用 UV 燈從上而下照射模具 10 分鐘，然後將模具倒置，再照 10 分鐘。最後將模具橫擺照射 5 分鐘，總共照射 25 分鐘。

14

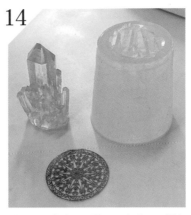

待冷卻硬化後，從模具取出成品，樹脂礦石完成。準備好鏤空裝飾（圓形）。

15

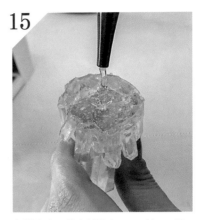

在樹脂礦石的底部滴上 3～4 滴 UV 膠。

16

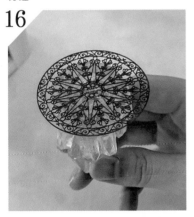

將鏤空裝飾（圓形）置於樹脂礦石上。

17

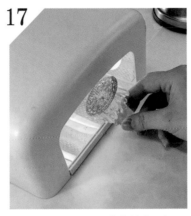

照射 UV 燈約 15 秒，使其暫時固定。

18

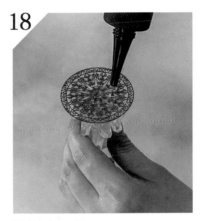

再次滴上 UV 膠。

19

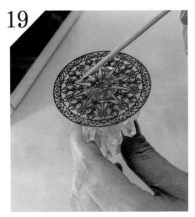

使用竹籤將 UV 膠抹滿整個表面。

20

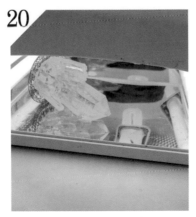

使用 UV 燈照射約 5～6 分鐘。

21

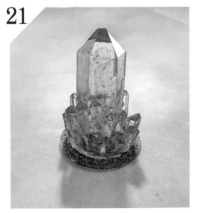

樹脂礦石的部分完成。

22

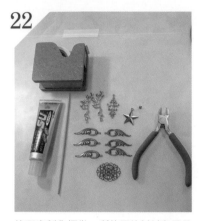

接下來製作標徽。所使用的材料與用具如照片所示。

23

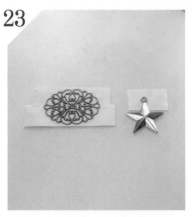

在簍空裝飾（橢圓）與星星配件吊環的背面貼上紙膠帶。

24

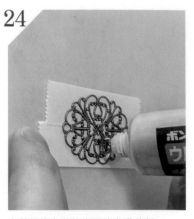

在整個簍空裝飾表面塗上黏著劑。

25

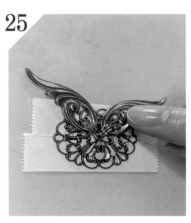

依序將羽毛配件貼在步驟 24 上面。

26

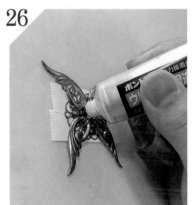

貼完上下共 4 片羽毛後，在中心處塗上黏著劑。

27

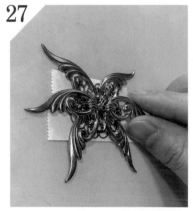

將 2 片羽毛配件貼在適當的位置。

28

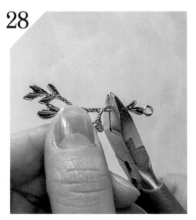

修剪樹枝配件的長度，將不需要的部分剪掉。

29

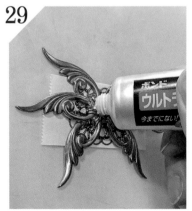

在步驟 27 中間塗上黏著劑。

30

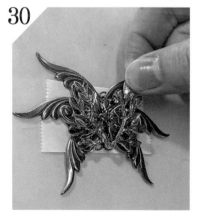

將樹脂配件以 V 字形的方式黏貼在步驟 29 上。左邊的樹枝以正面貼上，右邊的則是以背面貼上。

31

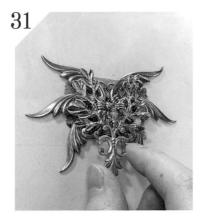

在步驟 30 的中心塗上黏著劑，然後黏上造型裝飾配件。第 1 個標徽完成。

32

以牙籤沾取少量黏著劑，塗在星星配件吊環上。

33

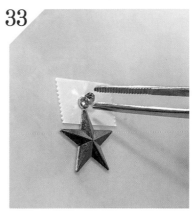

黏上施華洛世奇水晶。第 2 個標徽完成。

34

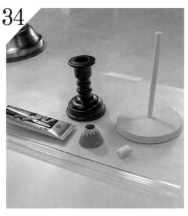

按著要製作杖的部分。所使用的材料與用具如照片所示。

35

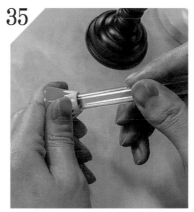

將壓克力管插入梯形的煙灰缸消火器。

36

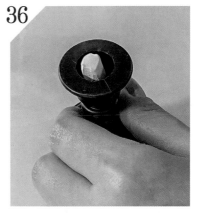

將素描軟橡皮擦放入 LED 蠟燭的燭台開口較小的那一邊。

37

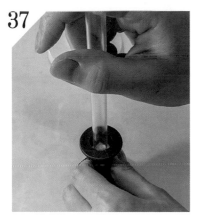

以刺進素描軟橡皮擦的方式，立起壓克力管。放入素描軟橡皮擦是為了避免壓克力管晃動。

38

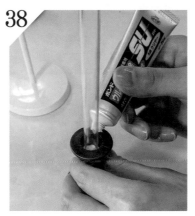

將黏著劑填入壓克力管與燭台的縫隙中。

39

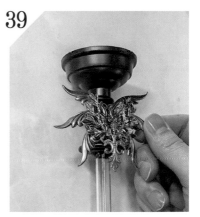

乾了之後，取適當位置，將步驟 31 完成的標徽黏貼在燭台上。

40

穿好口罩與手套，在屋外或通風良好處，將整個作品噴上底漆（塗裝準備用噴霧）。然後放置 15 ～ 20 分鐘使其乾燥。

41

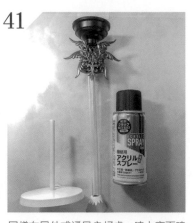

同樣在屋外或通風良好處，噴上亮面噴漆（黑色）。放置 40 ～ 50 分鐘使其乾燥。

42

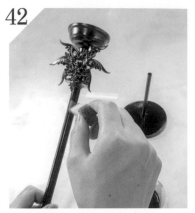

接下來要以金屬色上色。使用海綿沾取少量塑膠模型用的亮光水性漆（金色），以拍打的方式上色。

43

也請不要忘了將下半部上色。乾了之後上色的步驟即完成。

44

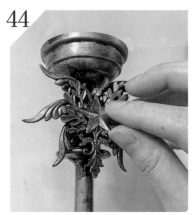

將步驟 33 的標徽貼在上面。

45

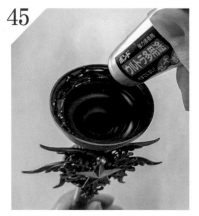

在燭台的內側塗上黏著劑。

46

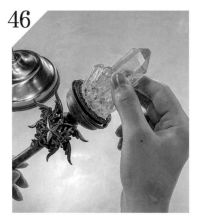

將步驟 21 的樹脂礦石黏上，完成。

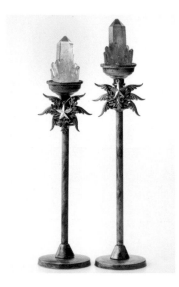

Comment

「魔法之杖擺飾」是以右頁的魔法之杖為原型製作而成。魔法之杖只刊載完成品的照片。請好好的觀賞作品，並體會其中的故事吧！

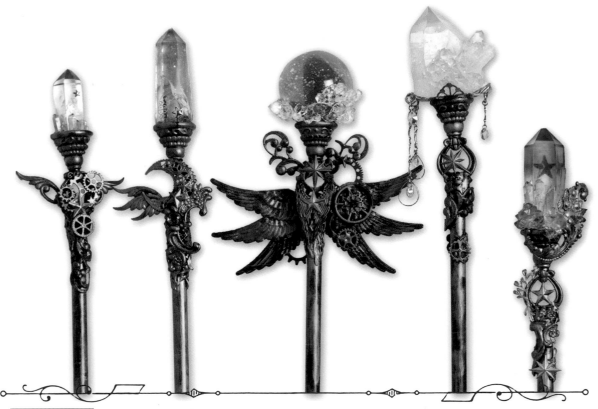

Concept

追尋著太陽與月亮，並隨之轉動的輪迴之杖。

Story

如同皎白的月亮般，這是個使用暖色色澤魔法礦石的法杖。以月亮與太陽相互追尋作為創作主體。

Concept

解讀著星體命運圖的創星之杖。

Story

仔細端詳可以在藍色礦石中發現星星的影子。這支法杖的主人可以藉由法杖的力量創造星星。若使用這支法杖施法，星星會照向包含這種魔法礦石的法杖及施法者的頭、雙手及足部。

Concept

能夠停止時間的魔法之杖。

Story

在很久以前，因為法杖持有者念了古代魔導書其中一節禁忌之咒而甦醒的魔法之杖。現在法杖上標示時間的齒輪正被慎重的保護著。

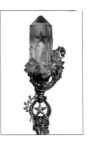

Concept

如同星星般翱翔於夜空的羽毛水晶之杖。

Story

從礦脈開採魔法礦石時所發現的，裹著羽毛的稀有礦石。能夠授予法杖持有者如星星般翱翔於夜空的魔法。

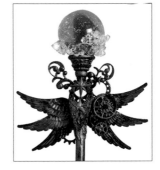

Concept

藉著五對翅膀，可以看透一切事物的全智之杖。

Story

在球體礦石中裹著另一種魔法礦石的包裹體類型礦石。第六支魔法之杖是因為事故而遺失的第二支魔法之杖的仿製品。與第二支不同，這支法杖是個有五對翅膀的完美法杖。

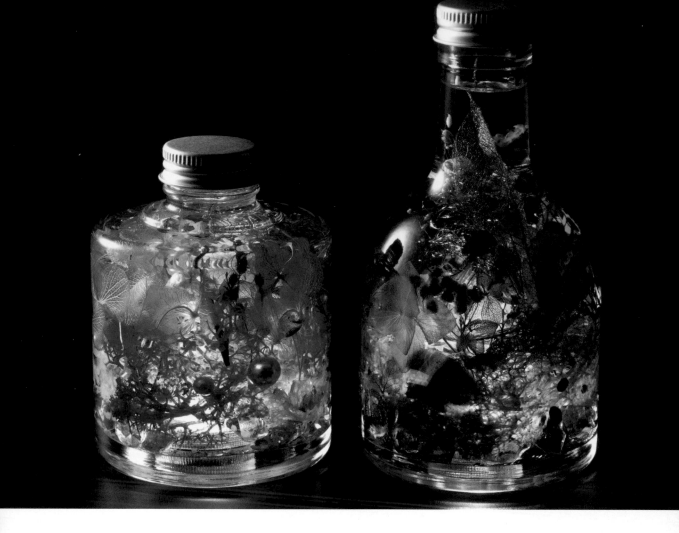

（照片右）

Forest Of The Wizard

魔法使之森　メルヘンハーバリウムライト

SIRIUS（シリウス）

與魔女們所居住的「魔女之森」處於相對位置，「魔法使之森」位於「宵色之森」與白日的世界中間。在靜謐的深綠色樹林之中，紫紅的花朵從中竄出，整個森林散發出了一種不可思議的氣氛。

如同其名，這個森林住著一位聲名遠播的魔法使，至今仍努力不懈的進行著魔法的研究。

在森林中行走時請多加留意，因為被賦上魔法的礦石，在路上隨處可見……。

製作方法 P62-64

（照片右）

Forest Of The Water Spirits

水精靈之森　メルヘンハーバリウムライト

SIRIUS（シリウス）

與閃耀明亮的『妖精之森』之湖底相連的是寧靜的『水精靈之森』。這個森林裡住著溫柔美麗的水精靈們，是個神秘的森林。

從天空落下的星屑在水底四處閃耀，被星屑滋養的花朵靜靜的發出透明的光芒。

被這些事物所育成的森林清澄之水，不僅能夠療癒萬物、招來清寧，還能帶給人們充滿靜寂的時間。

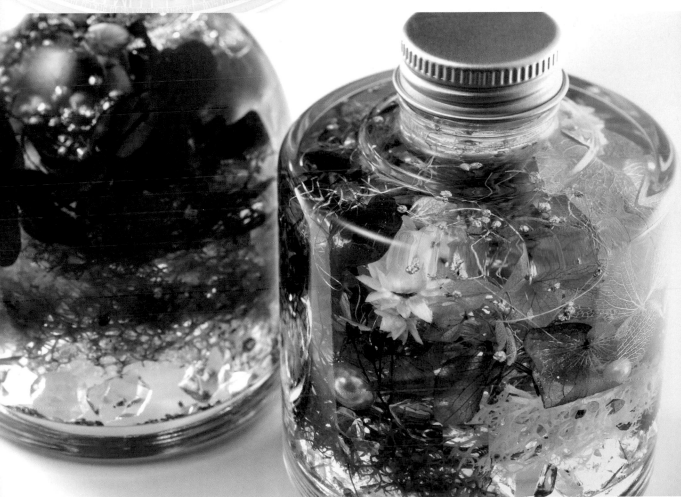

製作方法 P65-67

Forest Of The Wizard
魔法使之森

材料
- 玻璃瓶
- 壓克力寶石 X 8
- 玻璃碎片 X 3
- 乾燥水苔
- 水晶寶石
- 貝殼碎片（一小撮）
- 小玻璃珠（一小撮）
- 小型天然石（一小撮）
- 金箔
- 亮片
- 繡球花

- 小型花朵
- 天然石（紫水晶或螢石等顏色較濃且會透光的石頭）X 1
- 紙絲
- 小型人造花 X 5
- 齒輪配件 X 2
- 葉脈書籤 X 1
- 亮粉（一小撮）
- 浮游花油（200ml）

用具
- 鑷子
- 木棒
- 漏斗

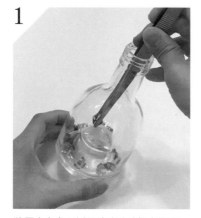
將壓克力寶石以及玻璃碎片擺在瓶底。

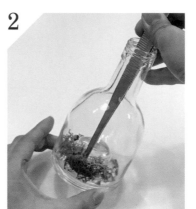
在步驟 1 上鋪上乾燥水苔。

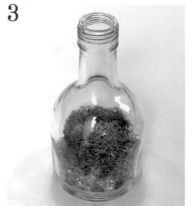
乾燥水苔的分量如照片所示。

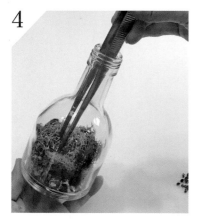
在乾燥水苔與瓶子間的縫隙放入壓克力寶石。

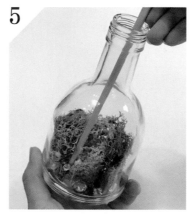
使用木棒將寶石好好的壓在水苔與瓶子之間，使其固定。

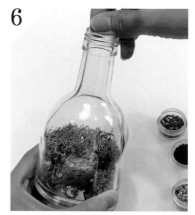
用手指取一小撮貝殼碎片和小玻璃珠，邊旋轉瓶子邊撒進去。

7

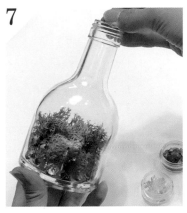

撒入小型天然石。

8

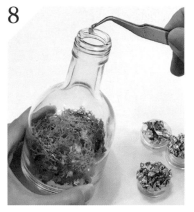

撒入金箔。

9

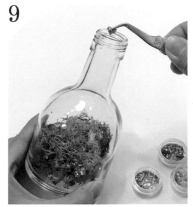

撒入亮片。

10

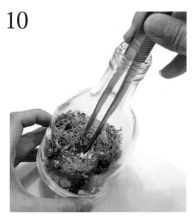

若水苔間有縫隙，可以放入壓克力寶石或玻璃碎片來填補。

11

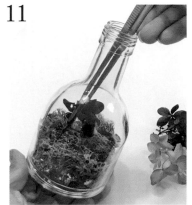

將繡球花放入，並使其往瓶身靠攏。

12

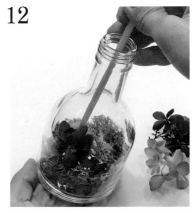

為了不使繡球花移動，將其根莖的部分塞進水苔。

13

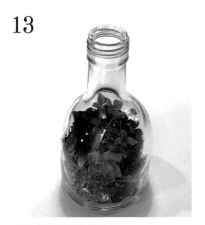

放入各種顏色的繡球花。

14

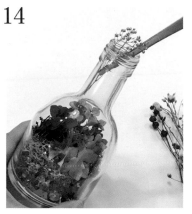

在繡球花的間隙中放入小型花朵。放的時候可以將根莖的部分插入水苔。

15

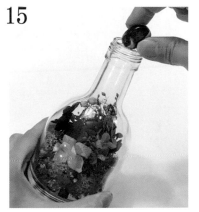

把天然石放在水苔的上方、中間。

16

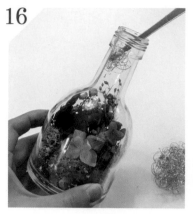

將少量的紙絲置於花的間隙中。

17

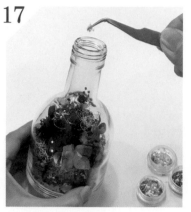

撒上裝飾用的亮片。

18

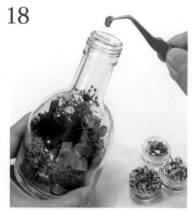

撒上裝飾用的金箔。

19

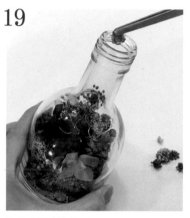

放入小型人造花。

20

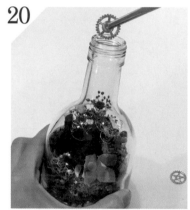

放入齒輪配件。

21

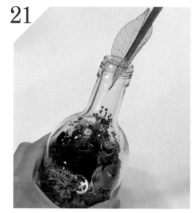

放入葉脈書籤。

22

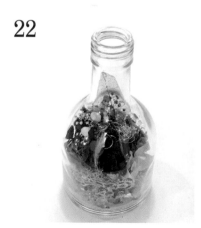

各種素材配置完成。

23

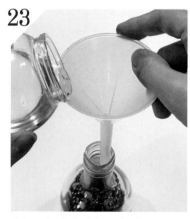

使用漏斗，慢慢的加入浮游花油。

24

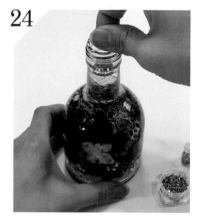

撒上裝飾用的亮粉後，蓋上蓋子。

Forest Of The Water Spirits
水精靈之森

材料
- 玻璃瓶
- 壓克力寶石╳8
- 玻璃碎片╳3
- 乾燥水苔
- 水晶寶石
- 貝殼碎片（一小撮）
- 小玻璃珠（一小撮）
- 小型天然石（一小撮）
- 人魚珍珠╳5

- 金箔
- 亮片
- 繡球花
- 小型花朵
- 紙絲
- 浮游花油（180ml）
- 亮粉（一小撮）

用具
- 鑷子
- 漏斗
- 竹籤

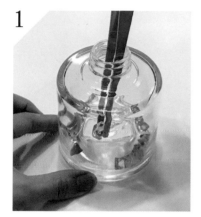

1

將壓克力寶石以及玻璃碎片擺在瓶底。

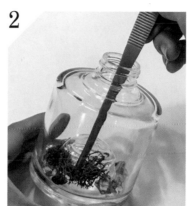

2

在步驟 1 上鋪上乾燥水苔。

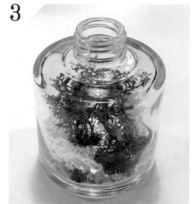

3

乾燥水苔的分量如照片所示。

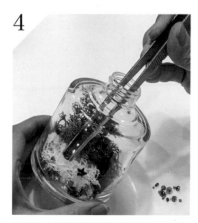

4

在乾燥水苔與瓶子間的縫隙放入水晶寶石。放的時候要將寶石好好的壓住固定，使其不會晃動。

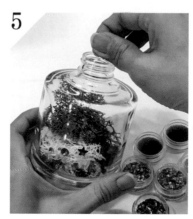

5

用手指取少量貝殼碎片與小玻璃珠等細小的素材，然後邊轉動瓶子邊將素材撒入其中。

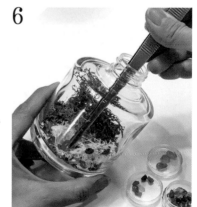

6

撒入小型天然石。

7

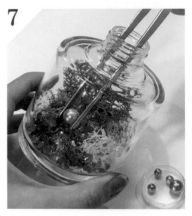

用鑷子夾取比較大的素材後放入瓶中。

8

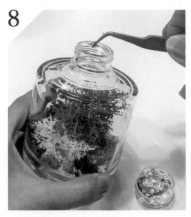

撒上金箔。

9

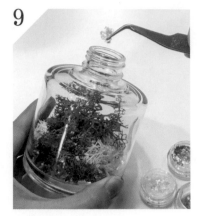

撒上亮片。

10

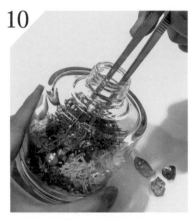

若水苔間有縫隙，可以放入壓克力寶石
來填補。

11

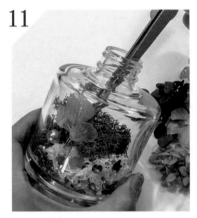

放入繡球花，並使其靠攏瓶身。

12

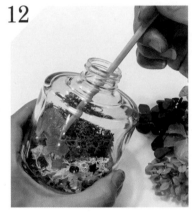

為了不使繡球花移動，將其根莖的部分
塞進水苔。

13

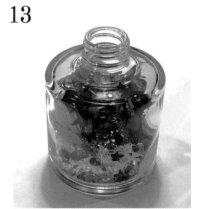

繡球花配置完成。

14

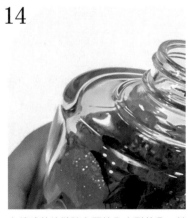

在繡球花的縫隙之間放入小型花朵，並
將其根莖的部分插入水苔。

15

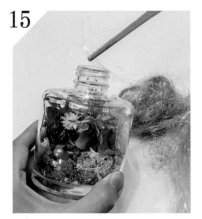

在花的間隙中放入少量紙絲。

16

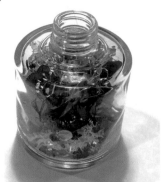

全部的素材配置完成。

17

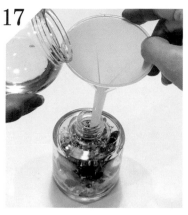

使用漏斗，慢慢的將浮游花油倒入瓶中。

18

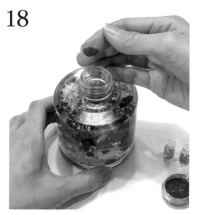

撒上裝飾用的亮粉。

19

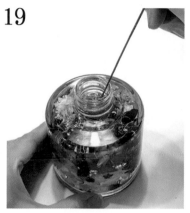

用竹籤小心將亮粉拌開，使其分散於瓶中，然後蓋上蓋子。

Point

由於乾燥水苔是整個作品的地基，若沒有事前好好的塞好水苔的話，事後放入的寶石和花就會移動。好好的塞好水苔，是完成這個作品的關鍵。

在撒入貝殼碎片、小玻璃珠、天然石、金箔以及亮片比較小的素材時，將瓶身傾斜，盡可能地將素材往外緣撒，從瓶外看起來會比較漂亮。

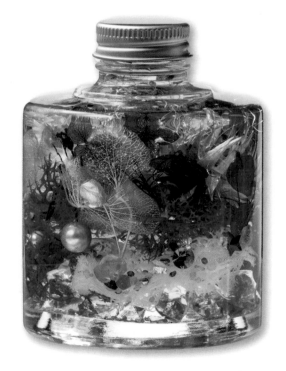

Tree Of The Universe
宇宙樹
宇宙樹（宇宙のなる樹）

憧憬著宇宙的旅人，
就算拾起了宇宙的碎片，
還是無法滿足，
於是他找尋了每一座島嶼，
終於在其中一座島嶼的森林深處，
發現了這棵宇宙樹。

製作方法 P69-73

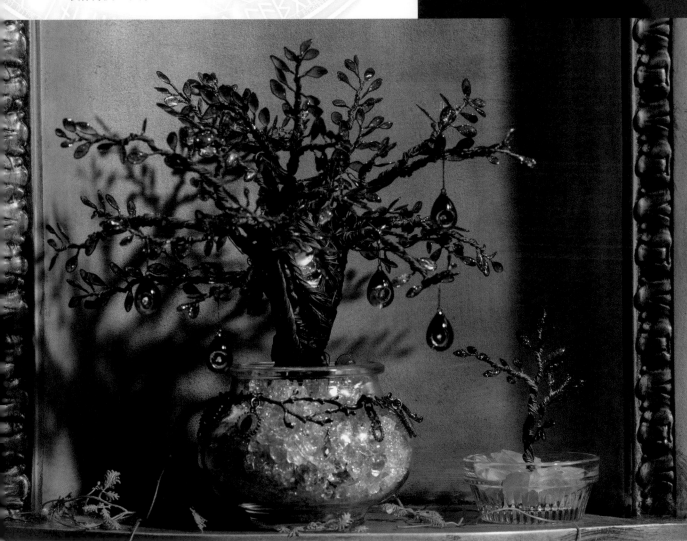

※ 照片左側的「宇宙樹（大）」只刊載完成品。

Tree Of The Universe
宇宙樹

材料
- 褐色包紙鐵絲 # 26
- UV 膠
- 染色劑
- 亮粉（金色）
- 花盆
- 玻璃碎片

用具
- 圓柱規（6mm、8mm）
- 圓口鉗
- 尖嘴鉗
- 調色棒
- 牙籤
- 調色盤
- UV 燈
- 黏著劑（聚氨酯樹脂）

1

將包紙鐵絲（＃26）彎成一半。拗彎的部位之後會用來作為葉片，所以不要拗的太彎，要保持一點圓弧在。

2

將拗彎的部位套在圓柱規（6mm）上，做出圓圈，然後扭轉個 3 ～ 4 圈。若沒有圓柱規，可以用大小適當的圓棒代替。

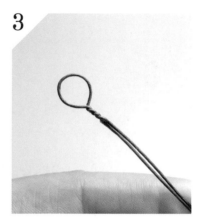

3

圓圈完成。

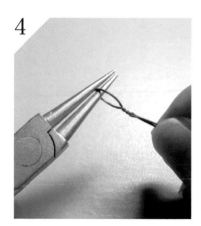

4

使用圓口鉗，將步驟 3 修整成葉子的形狀。

5

重複步驟 2 ～ 4，做出 6mm 的葉子框架共 12 個。

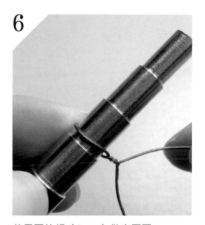

6

使用圓柱規（8mm）做出圓圈。

7

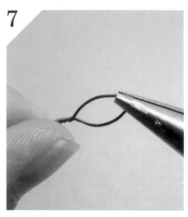

使用尖嘴鉗,將步驟 6 修整成葉子的形狀。重複步驟 6 〜 7,做出 8mm 的葉子框架共 11 個。

8

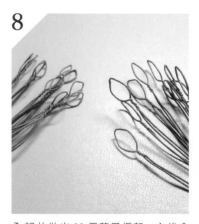

全部共做出 23 個葉子框架。之後會將 6mm 的葉子框架稱為葉子(小),8mm 的葉子框架稱為葉子(大)。

9

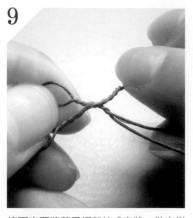

接下來要將葉子框架結成束狀,做出樹枝的部分。首先,取 2 個葉子(小)並纏繞在一起。

10

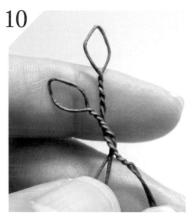

纏繞的部分大約為 1cm 左右,下半部則是保持分開的狀態。

11

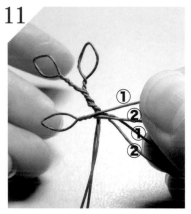

取第 3 個葉子(小),分別將①與①、②與②纏繞後固定。

12

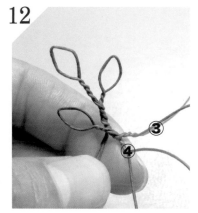

將③與④纏繞成一束。

13

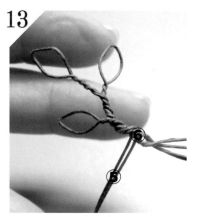

將⑤纏在⑥上。

14

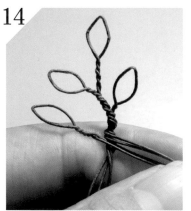

將步驟 13 翻面,接下來要纏上第 4 個葉子(大)。

15

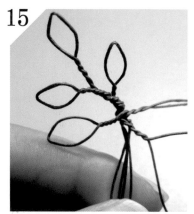

試著找到比較自然的位置,將葉子稍微轉面或是稍微向下移動。同樣的位置與面向會顯得不自然。

16
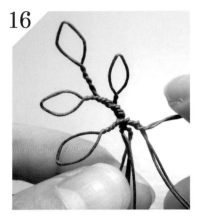

重複步驟 11 ～ 13，將鐵絲纏繞。

17
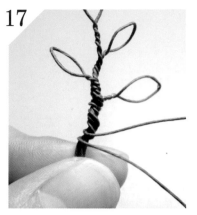

纏的好不好將會是看起來像不像樹枝的關鍵。

18
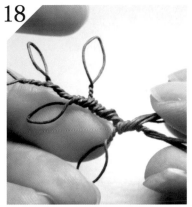

重複步驟 11 ～ 13，將第 5 ～ 第 8 個葉子（大）纏上。

19
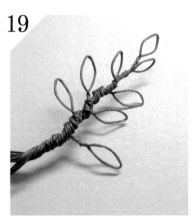

樹枝完成。

20
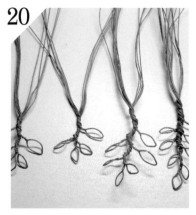

重複步驟 1 ～ 19，共做出 4 支樹枝。樹枝葉子的片數分別是 8 片、6 片、5 片以及 4 片。

21

將透明 UV 膠染色，做出水藍色與青色的 UV 膠。要撒入亮粉也可以。

22
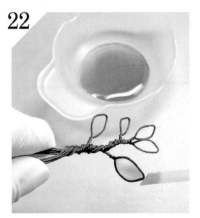

使用調色棒或牙籤，在樹枝框架上用水藍色 UV 膠一一刷出薄膜。

23
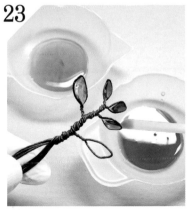

在水藍色 UV 膠硬化前，用青色 UV 膠從邊緣染色。

24
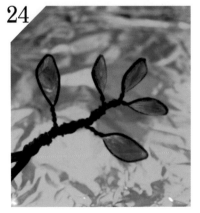

照射 UV 燈約 2 分鐘使其硬化。對其他樹枝也重複同樣的步驟。

25

接著要在葉片上黏上星星。將亮粉拌入透明 UV 膠後混合。

26

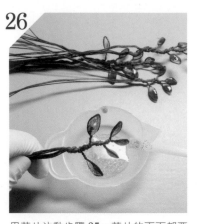

用葉片沾黏步驟 25，葉片的兩面都要沾黏到並用 UV 燈照射約 2 分鐘使其硬化。其他樹枝的葉片重複此步驟。

27

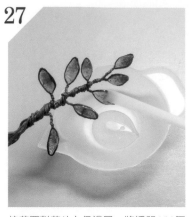

接著要對葉片上保護層。將透明 UV 膠塗在步驟 26 上，並照射 UV 燈約 2 分鐘使其硬化。

28

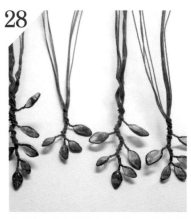

葉片上色的步驟已完成。接下來要將樹枝組合成樹木。

29

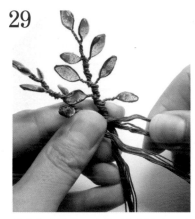

首先先準備好 8 片葉子的樹枝與 6 片葉子的樹枝。分別將 8 片葉子與 6 片葉子樹枝下半部鐵絲的部分分成兩撮，並將下半部各自重疊。

30

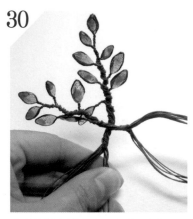

將重疊的部分纏繞在一起後固定住。

31

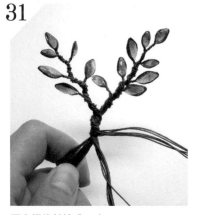

固定好後並纏成 1 束。

32

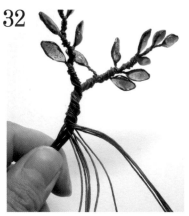

將鐵絲分成 2 束，注意不要將鐵絲弄亂了。

33

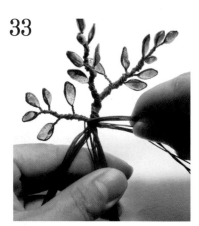

將 5 片葉子的樹枝下半部鐵絲分成 2 束，然後疊至步驟 32 上面。

34

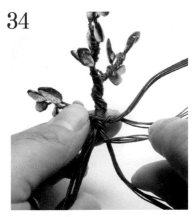

將重疊的鐵絲纏繞後固定。在決定固定的位置之前請先確定好樹木所要呈現的形狀。

35

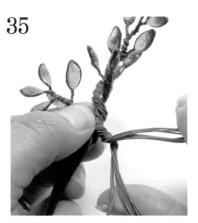

固定好後,將整個纏成 1 束。

36

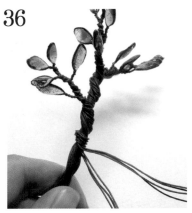

將剩餘的鐵絲纏在纏好的鐵絲上,做成樹的形狀。

37

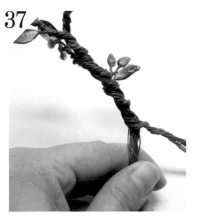

重複步驟 32 ～ 36,纏上 4 片葉子的樹枝。

38

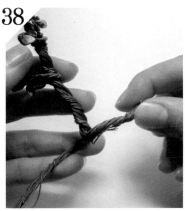

接著要製作樹木的腳,使其能夠自立。將樹幹的部分分成 2 束。

39

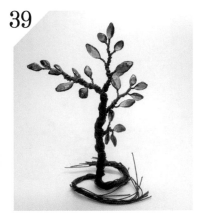

將分出的部分像要畫個圓形般彎曲,並調整成能站立的樣子。

40

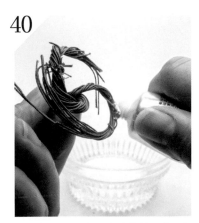

將步驟 39 的底部塗上黏著劑,黏貼在花盆上。

41

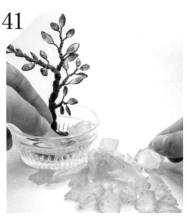

等黏著劑乾了之後,用玻璃碎片將根部埋住,作品即完成。這裡用的是海玻璃碎片。

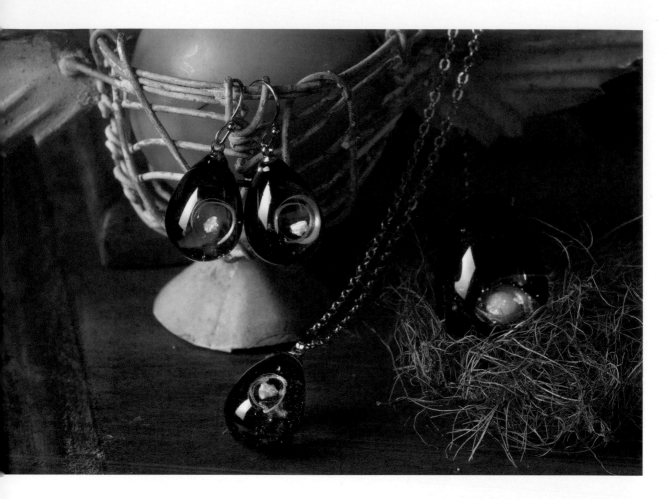

Space Egg
宇宙蛋

宇宙樹（宇宙のなる樹）

那棵樹結果了。
我將取下的果實舉在眼前，看見了閃爍的群星。
這顆果實彷彿包裹著整個宇宙。

我覺得這棵果實也許會成為另一個新的宇宙，
所以將其命名為宇宙蛋。

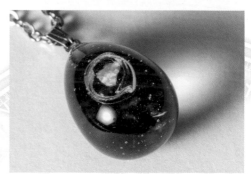

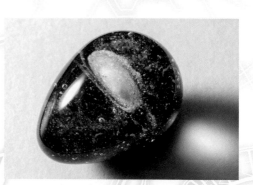

製作方法 P75-79
※ 照片右側的「銀河蛋」只刊載完成品。

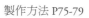

Space Egg
宇宙蛋

材料
- UV 膠
- 染色劑
- 背面用亮粉
- 人工蛋白石碎片或有極光加工的玻璃（約 3mm）
- 漩渦用亮粉（非常細的亮粉）
- 黏貼用吊飾配件
- 項鍊鏈子等飾品配件

用具
- 調色棒
- 調色盤
- 熱風槍
- 鋁箔
- 矽膠模具（蛋形，且為垂直分開的模具，20mm）
- UV 燈
- 錐子
- 手持式 UV 燈
- 剪刀
- 美工刀
- 砂紙（400 號～ 1000 號，水磨）
- 銼刀（800 號）
- 固定用軟橡皮
- 鐵絲
- 塗層液

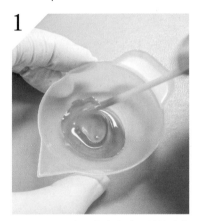

1 將透明 UV 膠倒入調色盤中，並染成藍色。

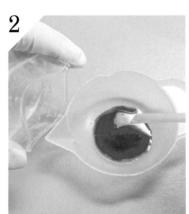

2 在另一個調色盤中倒入透明 UV 膠，染成紫色並加入亮粉。然後使用熱風槍與步驟 1 一起消除氣泡。

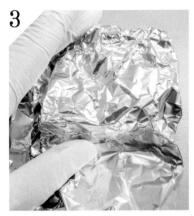

3 由於 UV 膠曬到太陽就會硬化，所以可以先用鋁箔紙包著，或是放到不透光的抽屜裡。

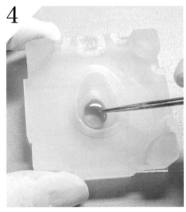

4 接著製作蛋的背面。將藍色 UV 膠倒入蛋背面的模具，UV 膠只需要倒入模具底部一點點，並照射 UV 燈約 2 分鐘使其硬化。待其硬化後，可以用針戳戳看使否有完全硬化。

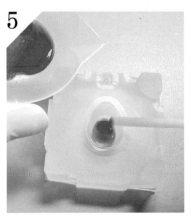

5 將藍色 UV 膠倒在步驟 4 下半部後，再倒入步驟 3 的紫色 UV 膠於上半部，藉此製作出淡淡的漸層。

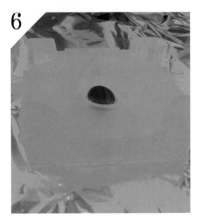

6 照射 UV 燈約 2 分鐘使其硬化。

7

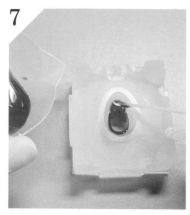

在步驟 6 上半部倒上紫色的 UV 膠。注意不要讓 UV 膠流到下半部。

8

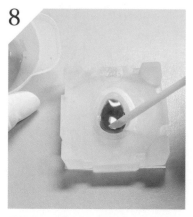

將藍色 UV 膠倒在步驟 7 的下半部混合。然後用 UV 照射使其硬化。重複步驟 5～8。

9

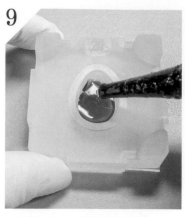

在步驟 8 平均地倒上透明 UV 膠。

10

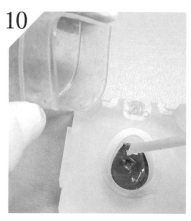

以銀河為印象，撒上亮粉，然後照射 UV 燈約 2 分鐘使其硬化。

11

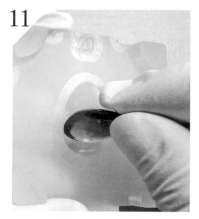

待硬化冷卻後取出並修剪毛刺。

12

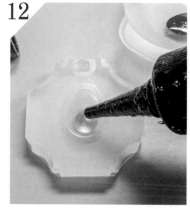

蛋背面的模具若還殘有 UV 膠的話，先將之去除，然後才倒入透明 UV 膠並用熱風槍加熱。

13

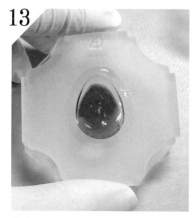

將步驟 11 放入步驟 12，並注意不要讓底部產生氣泡。然後在表層倒上大約快要溢出程度的透明 UV 膠。

14

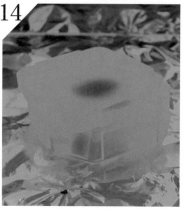

蓋上蓋子，並從上方照射 UV 燈約 2 分鐘，注意照的時候要保持水平。然後將整個模具翻面，再照射 UV 燈約 2 分鐘使其硬化。

15

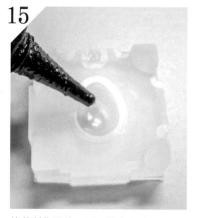

接著製作蛋的正面。將少量的透明 UV 膠倒入蛋正面的模具後，用熱風槍將氣泡消除後，再用 UV 燈照射約 2 分鐘使其硬化。

16

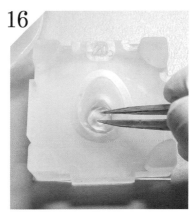

在步驟 15 上加上少量的透明 UV 膠，然後放入一顆人工蛋白石碎片或有極光加工的玻璃寶石，大小約在 3mm 左右。

17

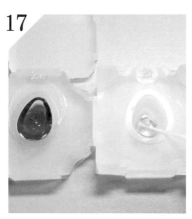

與步驟 14 併排比較，決定好寶石的位置後，照射 UV 燈約 2 分鐘使其硬化。

18

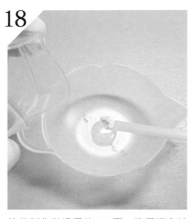

接著製作漩渦用的 UV 膠。將極細亮粉溶入透明 UV 膠內。

19

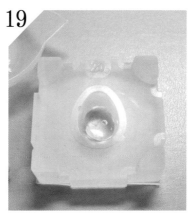

將稍微多一點的透明 UV 膠倒入。

20

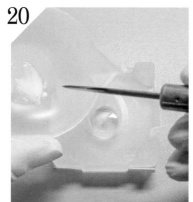

用錐子沾取步驟 18，在步驟 19 的寶石周圍畫出漩渦。使用金屬製的工具比較不容易產生氣泡。

21

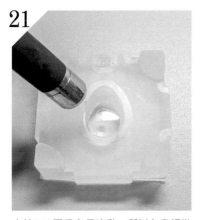

由於 UV 膠很容易流動，所以在畫好漩渦後馬上將其硬化。不要移動模具，使用手持 UV 燈將其硬化。

22

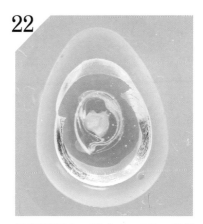

重複步驟 19～21 約 2～3 次，畫好如圖所示般的漩渦。

23

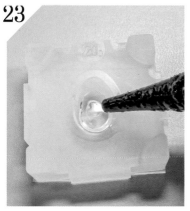

在步驟 21 的下半部加上 UV 膠。上半部也補上透明 UV 膠到稍微隆起來的程度。如果產生氣泡的話，就用熱風槍消除。

24

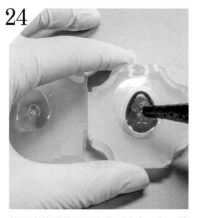

接下來將蛋的正面與背面合在一起。將蛋背面成品的表面塗上 UV 膠，塗抹時注意不要讓氣泡產生。

25

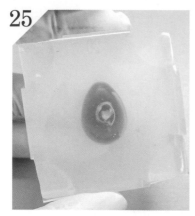

將蛋的背面模具放在正面模具的上方，使模具合在一起。注意不要讓氣泡跑進去了。若用力合上模具的話，很容易產生氣泡，請多加注意。

26

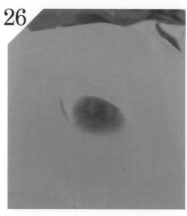

從上方用 UV 燈照射約 2 分鐘並翻面再照射 2 分鐘。

27

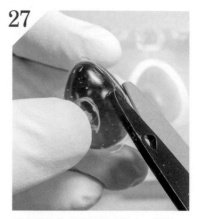

硬化冷卻之後從模具中取出，並用 UV 燈照射約 5 分鐘。照射完畢冷卻後，使用剪刀或美工刀將毛刺去除，並小心注意不要傷到表面。

28

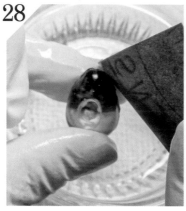

接下來使用磨砂紙。使用 400 號的磨砂紙去除接縫部分的高低差，600 號的磨砂紙磨平不平整的地方，最後用 800 號或 1000 號的磨砂紙修整表面。

29

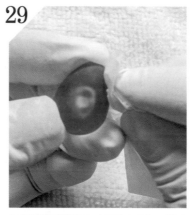

每當用磨砂紙磨完時需擦去水氣，並確認有沒有傷痕或凹洞。用 1000 號磨砂紙磨完時，請仔細確認有沒有傷痕。

30

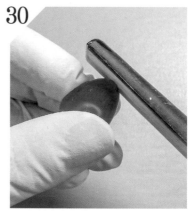

接著要黏貼吊飾配件。將要黏貼吊飾配件的地方用銼刀磨平。

31

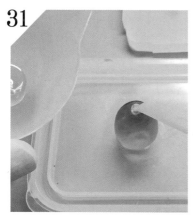

用軟橡皮固定住，並在磨平的地方滴上透明 UV 膠。

32

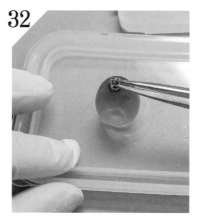

放上吊飾配件。

33

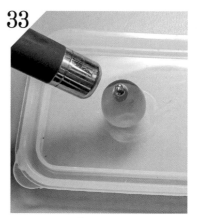

使用手持式 UV 燈照射，使其稍微固定住，當吊飾配件不會移動時，再用 UV 燈照射並完全固定。

34

在吊飾配件上補足 UV 膠，需注意環圈的部分，不要沾到 UV 膠，並用 UV 燈照射約 2 分鐘使其硬化。

35

硬化後將鐵絲纏上吊飾配件。

36

將蛋本體浸泡在塗層液中，並馬上拿起晾乾，浸泡時小心不要泡到環圈的部分。晾乾時可以用塑膠蓋蓋住，避免沾到灰塵。

37

由於底部會有比較多塗層液，所以可以用衛生紙吸乾。使用衛生紙吸乾時，請小心不要碰到蛋本體。

38

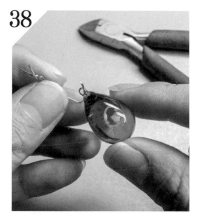

乾燥大約一天的時間後，將鐵絲剪掉，作品即完成。

39

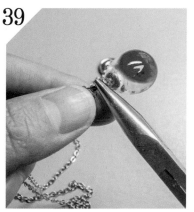

若加上首飾配件的話，就能加工成項鍊或是耳環。

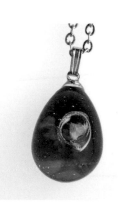

Point

・顏色的漸層會影響到作品給人的印象。

・寶石若在距離表面比較深的位置時，看起來會顯得比較大。所以若想讓寶石看起來比較大，請把寶石配置在比較深的位置，反之，請配置在比較淺的位置。

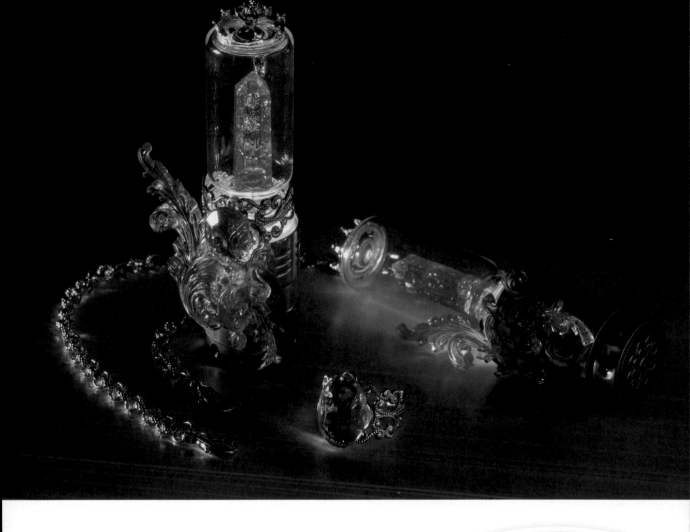

Celestia Light
天文燈

Oriens

可以用來探索精靈所在之處的魔法道具。
也可以憑藉著棲宿在礦石內精靈的力量，施展魔法。

製作方法 P81-86

Celestia Light
天文燈

材料
- 環氧樹脂
- 染色劑
- 亮片
- 極光珠子（5mm）X 3
- 極光珠子（8mm）X 1
- LED 燈 X 1
- 小玻璃瓶（口徑 1.5cm）X 1
- 哥德風金屬配件 X 1
- 簍空配件（圓形，直徑於 1.5cm 以下）X 1
- 皇冠配件（直徑 1.5cm）X 1
- 金色戒指（大小不拘）X 1
- 吊帽 X 1
- UV 膠
- O 圈 X 1
- 包包用吊飾鏈子（完成品 18cm）X 1

用具
- 丁晴手套
- 防毒面具
- 紙杯
- 電子秤
- 熱風槍
- 矽膠杯
- 牙籤
- 矽膠模具
 〔哥德風（大·中·小）、
 六角柱、寶石形、圓環形〕
- 脫模劑
- 筆
- 竹籤
- 中性洗潔劑
- 抗 UV 光澤保護透明漆
 （MROSUPER CLEAR
 GLOSS）
- 紙膠帶
- 筆刀
- 塗裝噴漆
- 金色噴漆
- 銼刀
- 黏著劑（環氧樹脂）
- UV 燈

1

將紙杯置於電子秤上，並倒入環氧樹脂主劑與硬化劑測量，混出共 12g 的劑量。然後充分攪拌約 1 分鐘之後，用熱風槍將氣泡消除。

2

將步驟 1 的液體用矽膠杯分裝，其中一杯保持透明，另一杯用染色劑染成藍色。

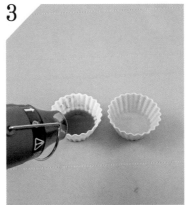

3

若有氣泡產生，可以用熱風槍加熱消除氣泡。

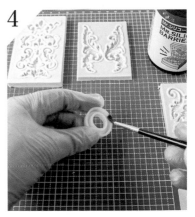

4

將圓環形模具、哥德風模具塗上脫模劑。

5

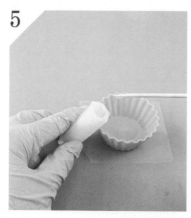

製作六角柱配件。用竹籤沾取步驟2的透明液體，慢慢地倒入模具直到離底部1cm左右。倒入時注意不要讓氣泡產生，若產生氣泡時可用竹籤挖出來。

6

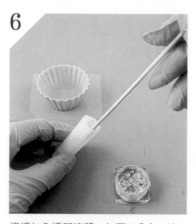

繼續加入透明液體，加至二分之一時，混入少量亮片並用竹籤混合。

7

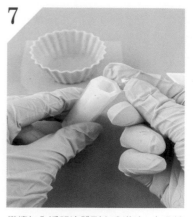

繼續加入透明液體到六分滿時，加入適當分量的極光珠子。

8

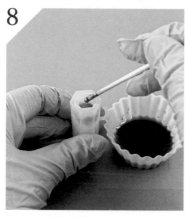

繼續加入透明液體至八分滿。然後加入步驟2的藍色液體至九分滿。

9

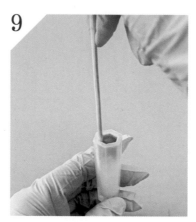

垂直手持模具並將竹籤垂直插入後慢慢混合攪拌，做出自然的漸層。讓上半部保持藍色，顏色漸層會比較好看。

10

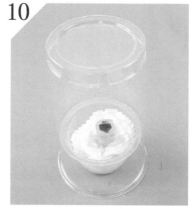

取出竹籤，將藍色液體加入模具至滿。做好防塵措施，並等待24～48小時左右，使其硬化（硬化時間隨室溫與濕度有所不同）。

11

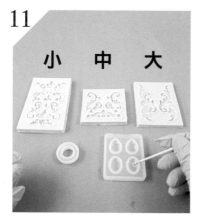

用牙籤加入透明液體。其中哥德風模具（大、中），只加花紋中間的部分，哥德風模具（小）只加花紋下半部；寶石形模具加至九分滿；而圓環形模具則是只加五分滿。

12

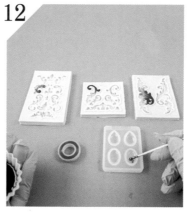

慢慢加入藍色液體，做出漸層。其中只有圓環形模具是做出兩層顏色而不是漸層。

13

放入盒子等容器中，做好防塵措施，並等待24～48小時左右，使其硬化（硬化時間隨著室溫與濕度而有所不同）。

14

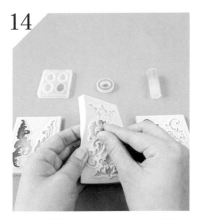

硬化後從模具中取出配件。因塗有脫膜劑，所以必須用中性洗潔劑清洗乾淨。

15

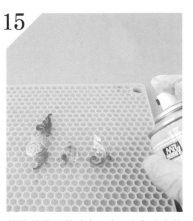

將歌德風配件（大、中、小）噴上抗UV光澤保護透明漆（MROSUPER CLEAR GLOSS）並放置約1個小時。

16

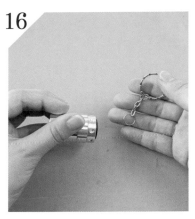

接著要進入噴漆上色的前置步驟。將LED燈鑰匙圈的部分拆下。

17

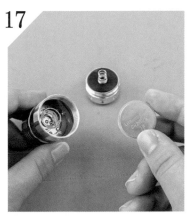

將裡面的電池拆下。

18

蓋回收納電池的蓋子，不要蓋緊，稍微蓋上固定即可。若完全蓋緊的話，可能會導致顏色沒有塗到。

19

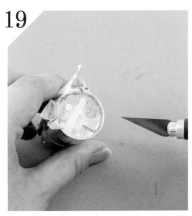

將燈的部分用紙膠帶貼住保護，並用筆刀將多出的紙膠帶去除。

20

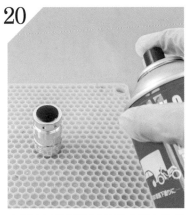

步驟20到步驟22皆務必戴上防毒面具與手套，並且在通風良好之處進行。將貼有紙膠帶的那面朝下，將整個LED燈噴上塗裝噴漆，並放置約30分鐘。

21

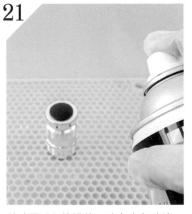

待步驟20乾燥後，噴上金色噴漆。使用噴漆的訣竅為噴上薄薄的一層並保持均勻，這樣就能避免噴漆過厚，造成乾燥時間被拉長。

22

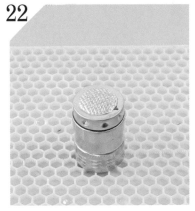

放置24小時以上，待其乾燥。

23

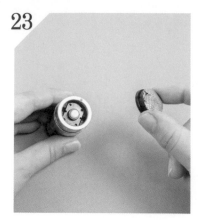

將開關部分的橡膠拆下。

24

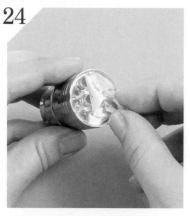

將步驟 19 所黏貼的紙膠帶撕下。

25

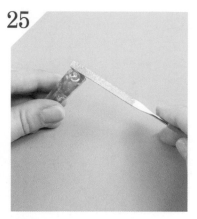

用銼刀將六角柱配件的底部修平。

26

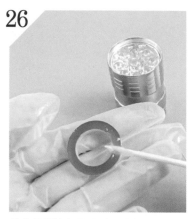

將黏著劑塗在圓環形配件藍色的那一面。

27

將步驟 26 黏在燈的那一面。

28

將步驟 25 的底部塗上大量的黏著劑。

29

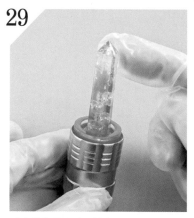

垂直黏在圓環形配件中心。注意不要黏歪了。

30

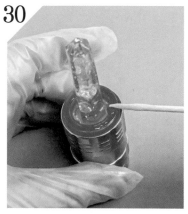

在圓環形配件的頂部那面塗上黏著劑。塗抹時注意不要塗到外側。

31

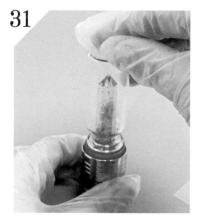

在步驟 30 蓋上小瓶子並黏合。

32

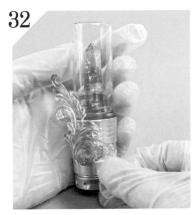

將歌德風配件（大）以稍微傾斜的方式黏在 LED 燈上。

33

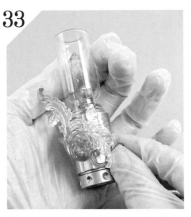

將歌德風配件（中）配置在步驟 32 的歌德風配件（大）下方並黏合。

34

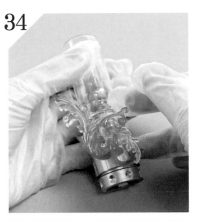

將歌德風配件（小）疊在步驟 32 的歌德風配件（大）之上，調整好位置並黏合。

35

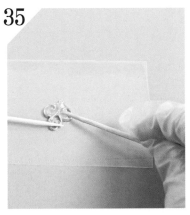

將歌德風金屬配件的表面塗上黏著劑。

36

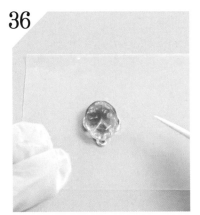

將寶石黏貼在步驟 35 上方。

37

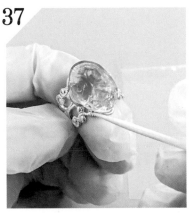

將金色戒指黏貼在步驟 36 上方。

38

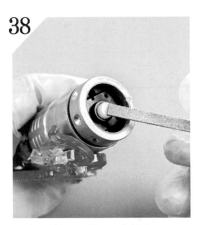

用銼刀修整 LED 燈開關的部分。

39

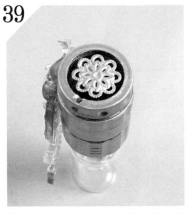

將步驟 38 塗上黏著劑，並黏貼簍空配件（圓形）。

40

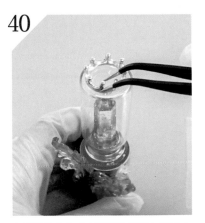

在燈罩的上方（小瓶子的底部）黏貼上皇冠配件。

41

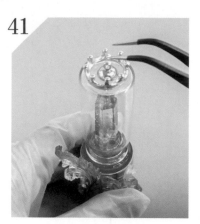

在皇冠中間的部分黏上吊帽。

42

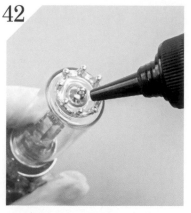

在皇冠與吊帽中間的縫隙填入 UV 膠後，用 UV 燈照射使其硬化。這樣的作法也比較美觀。

43

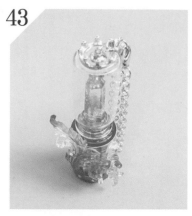

用 O 圈組合包包用的吊飾鏈子與吊帽。裝回電池，並套上步驟 37 的金色戒指。

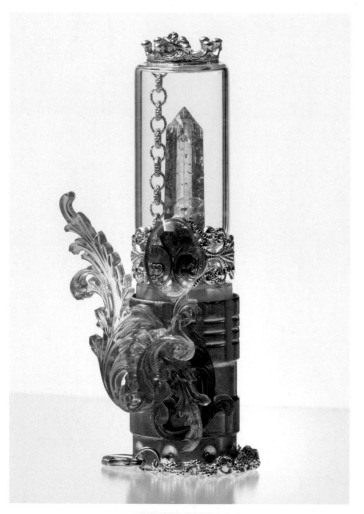

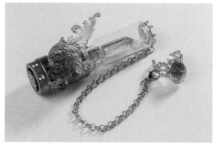

Point

將鏈子掛在手腕上就能作為提燈使用。另外，若將戒指勾在鏈子上，整體會更有魔法道具的感覺。

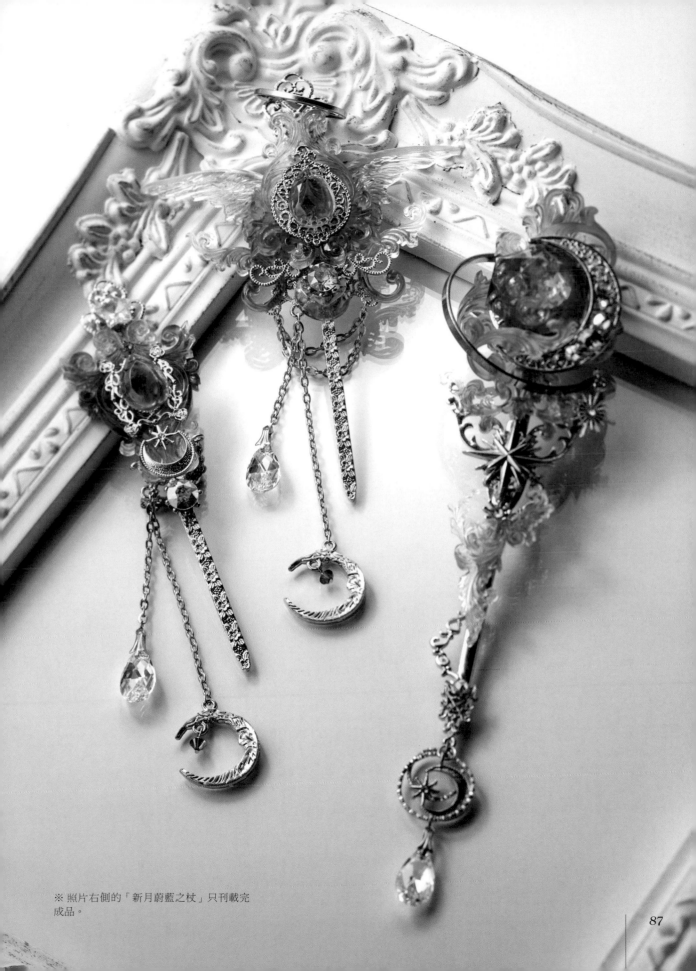

※ 照片右側的「新月蔚藍之杖」只刊載完
成品。

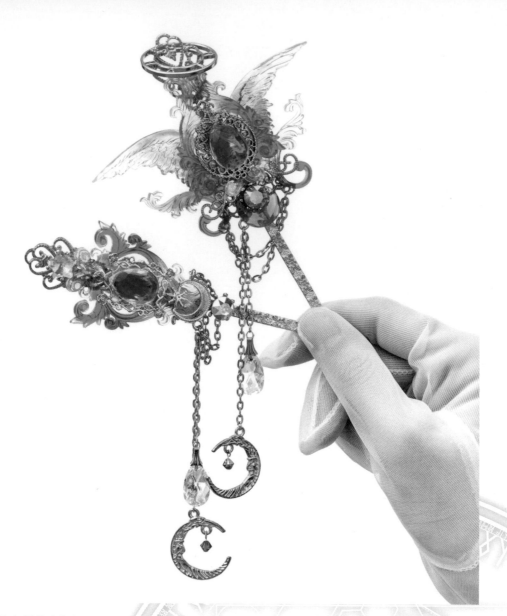

（從照片左側依序為）

Rusalka Wand
水精靈之杖

Latimeria Wand
矛尾魚之杖

Oriens

隱藏著水屬性力量的魔法之杖。
只有被揀選者才能夠使用。

製作方法 P89-92

Rusalka Wand
水精靈之杖

材料
- 環氧樹脂
- 染色劑（藍色）
- 裝飾框 X 1
- 爪鑲空托 X 1
- 書籤配件
- 星月配件 X 1
- 簍空裝飾（長）X 1
- 有三條線設計的配件 X 1
- 月亮配件（大）X 1

- 星形玻璃寶石 X 1
- 施華洛世奇水晶（極光、8mm）X 1
- 施華洛世奇水晶（水滴形）X 1
- 施華洛世奇水晶（算珠形）X 1
- 空托 X 2
- 鏈子（4cm、5cm、3.5cm、6cm）各 1
- C 圈（3mm）X 5
- 夾扣 X 1
- T 針 X 1

※ 施華洛世奇水晶可用水鑽代替。

用具
- 丁晴手套
- 防毒面具
- 紙杯
- 電子秤
- 熱風槍
- 矽膠杯
- 矽膠模具
（歌德風、水滴形）
- 筆
- 脫膜劑
- 竹籤
- 中性清潔劑
- 抗 UV 光澤保護透明漆
（MROSUPER CLEAR GLOSS）
- 黏著劑（環氧樹脂）
- 斜口鉗

1

將環氧樹脂主劑與硬化劑混合為 12g 的液體備用。均勻攪拌 1 分鐘左右，並用熱風槍加熱就可以消除氣泡。

2

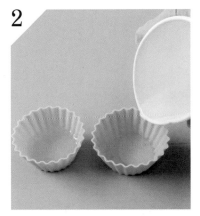

將完成的液體平均分裝在兩個矽膠杯中。

3

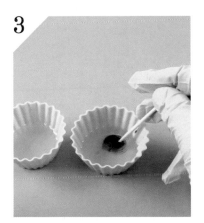

將其中一杯用藍色的染色劑染色。

4

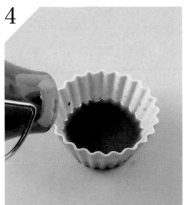

拌勻之後，用熱風槍消除氣泡。

5

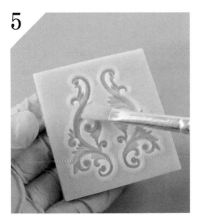

將脫膜劑塗在歌德風矽膠模具上。像這種比較多細節的模具，若能事先塗好脫膜劑，硬化後的成品會比較好取出。

6

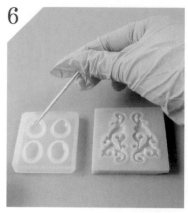

沾取未染色的液體至水滴形模具和歌德風模具中。為了不要讓氣泡產生，迅速動作為此步驟的訣竅。

7

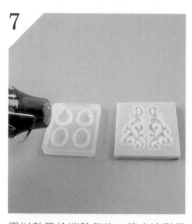

再以熱風槍消除氣泡。將水滴形模具放置約 6 小時，若液體不足可以補充，這樣就能做出漂亮的雙層構造。

8

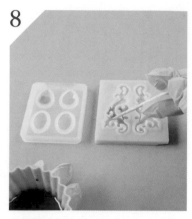

用竹籤沾取步驟 4 完成的藍色液體，少量多次加入步驟 7。從邊緣慢慢加入是此步驟的訣竅。若不小心產生氣泡的話，記得要消除。

9

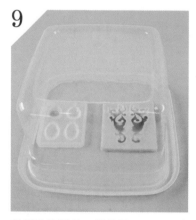

做好防塵措施，並放置 24～48 小時左右，使其硬化（放置時間隨室溫與濕度的不同有所差異）。

10

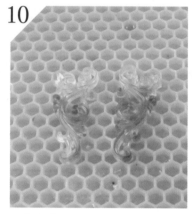

硬化完成後從模具中取出。歌德風配件取出後，請先用中性清潔劑清洗，再噴上抗 UV 光澤保護透明漆，並放置約 1 小時左右。

11

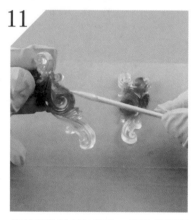

接著組裝做好的配件。將歌德風配件的內側塗上黏著劑。

12

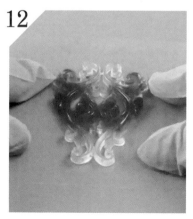

將 2 個配件貼合。

13

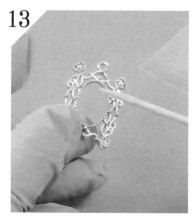

將裝飾框塗上黏著劑。

14

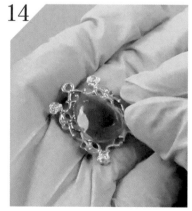

將硬化完成的水滴形配件從模具中取出，並黏在裝飾框上。

15

將步驟 14 黏上爪鑲空托。

16

將步驟 12 與步驟 15 黏合。

17

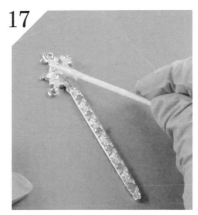

將書籤配件上方塗抹黏著劑。塗的時候請注意配件吊環的部分位於左側。

18

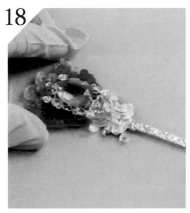

將步驟 16 與步驟 17 黏合。

19

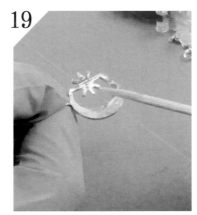

將星月配件塗上黏著劑。

20

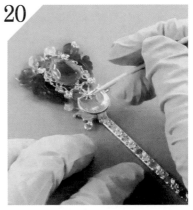

將步驟 18 與步驟 19 黏合。在完全黏合之前，可以用牙籤調整好適當的位置。

21

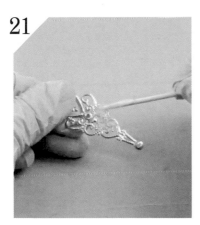

將簍空配件（長）的下半部表面塗抹黏著劑。

22

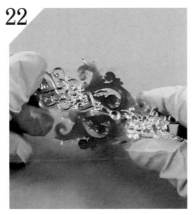

黏貼在步驟 20 的背面上半部。

23

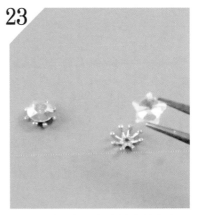

將星形玻璃寶石與施華洛世奇水晶黏上空托。

24

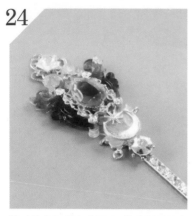

將玻璃寶石黏在步驟 22 簍空配件的表面上半部，施華洛世奇水晶則是黏貼在星月配件的下方。

25

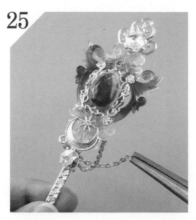

用 2 條鏈子（4cm、5cm）串起星月配件與書籤配件的吊環，串的時候請將鏈子自然垂下。

26

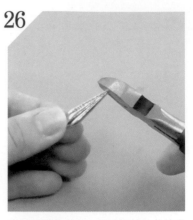

用斜口鉗剪去有三條線設計配件的吊環。若有尖角，可以稍微磨平。

27

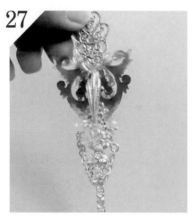

將步驟 26 黏在步驟 25 的背面。

28

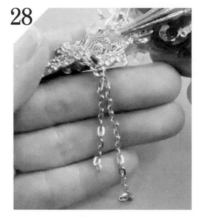

用 C 圈將 2 條鏈子（3.5cm、6cm）串在書籤配件的吊環上，並使鏈子自然垂下。

29

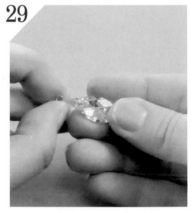

將施華洛世奇水晶（水滴形）固定在夾扣上。

30

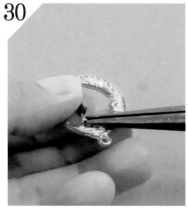

將 T 針穿過施華洛世奇水晶（算珠形），留下約 7mm，剩餘的部分用斜口鉗剪掉，並掛在月亮配件（大）上。

31

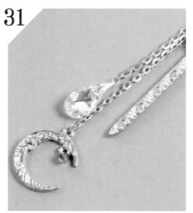

用 C 圈分別將步驟 29、步驟 30 串在鏈子（3.5cm、6cm）上，作品即完成。

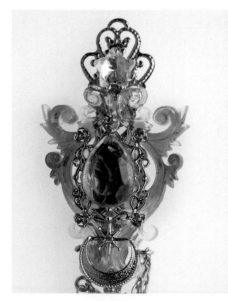

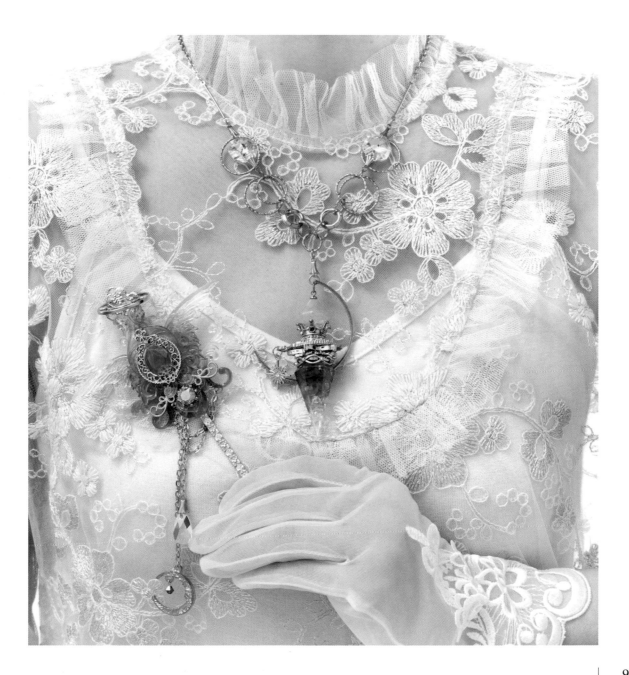

Latimeria Wand
矛尾魚之杖

材料
- 環氧樹脂
- 染色劑
- 裝飾用配件 X 2
- 鏤空裝飾（圓形）X 1
- 鏤空裝飾（長）X 1
- 鏤空裝飾（新月）X 1
- 書籤配件 X 1
- 有五條線設計的配件 X 1
- 圓形配件 X 1

- 月亮配件（大）X 1
- 空托 X 1
- 施華洛世奇水晶（8mm）X 1
- 施華洛世奇水晶（水滴形）X 1
- 施華洛世奇水晶（算珠形）X 1
- 鏈子（4cm、5cm、3.5cm、6cm）X 各 1
- C 圈（3mm）X 5
- 扣夾 X 1
- T 針 X 1

※ 施華洛世奇水晶可用水鑽代替。

用具
- 丁晴手套
- 防毒面具
- 紙杯
- 電子秤
- 熱風槍
- 矽膠杯
- 矽膠模具
 〔哥德風（大、小）、水滴形、翅膀形、月亮形〕
- 脫模劑
- 筆

- 竹籤
- 中性清潔劑
- 抗 UV 光澤保護透明漆（MROSUPER CLEAR GLOSS）
- 黏著劑（環氧樹脂）
- 牙籤
- 斜口鉗
- 平口鉗

1

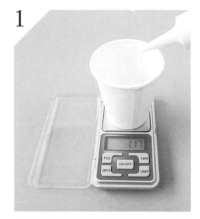

將環氧樹脂主劑與硬化劑倒入紙杯中測量，混合出 12g 的液體。然後充分攪拌約 1 分鐘後，用熱風槍加熱消除氣泡。

2

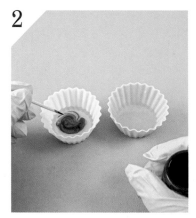

將完成的液體平均分裝在兩個矽膠杯中，其中一杯保持透明，另一杯用染色劑染成藍色。

3

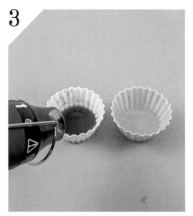

若有氣泡產生，可用熱風槍加熱消除。

4

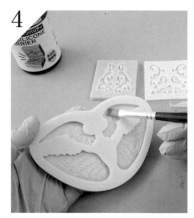

將脫模劑塗在翅膀形以及哥德風模具上。

5

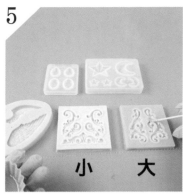

小　大

一滴滴的將透明液體加入翅膀形模具，只加在翅膀前端；哥德風模具（大）加在上部與下部，哥德風模具（小）則是加在下部較圓之處。水滴形與月亮形模具加至約九分滿。

6

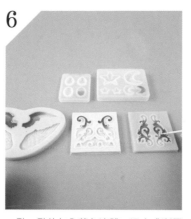

一點一點的加入藍色液體，混合成漸層色。只有月亮形模具會做成兩層顏色分層。

7

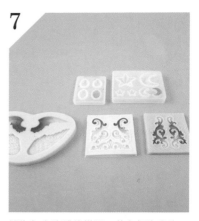

圖為加完液體的樣子。若有氣泡產生，可以用熱風槍或竹籤消除。由於液體會逐漸凝固，所以開始作業至此步驟，請在 30 分鐘之內完成。

8

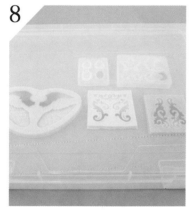

做好防塵措施，放置約 24 ～ 48 小時（時間隨室溫與濕度不同而有所差異）待其硬化。由於比較淺的模具，液體容易溢出，所以移動時請水平手持模具。

9

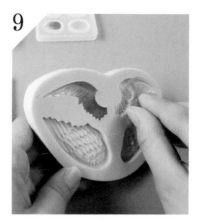

硬化完成後從模具中取出，並將塗有脫模劑的部分用中性清潔劑充分清洗。

10

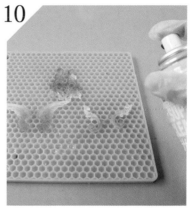

將取出的翅膀、哥德風（大、小）配件噴上抗 UV 光澤保護透明漆，並放置約 1 小時。

11

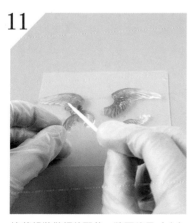

接著組裝做好的配件。將哥德風（小）配件的上部塗上黏著劑。

12

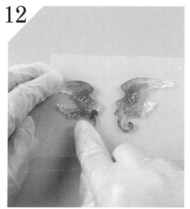

將塗好的配件與翅膀配件黏合。另一邊也是一樣的步驟。黏合時請注意要保持左右對稱，若在這個步驟黏歪了，之後整個作品看起來會不協調。

13

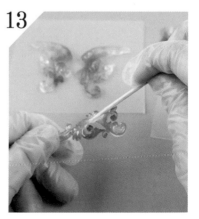

將哥德風（大）配件的背面塗上黏著劑。

95

14

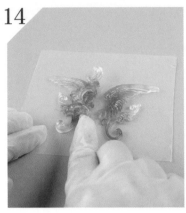

疊在步驟 12 上黏合。另一邊也一樣。

15

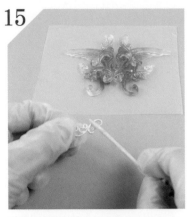

將裝飾用配件的正反面都塗上黏著劑。

16

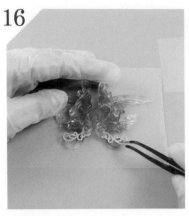

趁著步驟 14 還沒完全乾燥之前將步驟 15 塞進去黏合。黏的時候請注意左右位置是否協調。

17

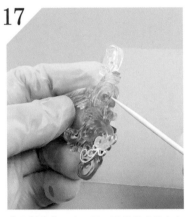

將內側的上、中、下 3 點黏著處塗上少量黏著劑。

18

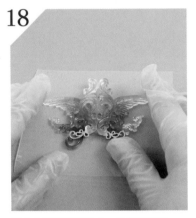

將左右兩個配件黏合,並保持對稱。

19

將簍空裝飾(圓形)塗上黏著劑。

20

將做好的水滴形配件黏在步驟 19 的上方。

21

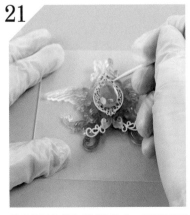

將步驟 18 與步驟 20 黏合。可以用牙籤稍微調整至適當位置。

22

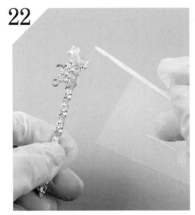

將書籤配件的上半部塗抹大量黏著劑。塗的時候請注意,吊環的位置在左側。

23

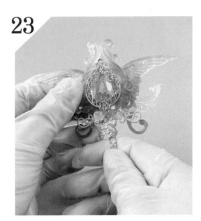

用手扶好，使其牢固黏合。黏貼時注意保持筆直。

24

將施華洛世奇水晶黏貼在空托。

25

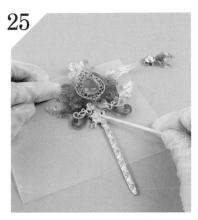

將書籤配件的上部塗上黏著劑。

26

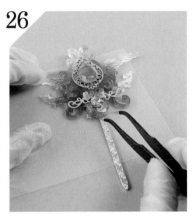

將步驟 24 與做好的月亮形裝飾黏在步驟 25 之上。

27

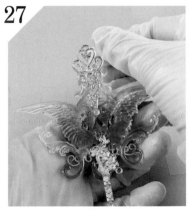

將簍空裝飾（長）的下部塗上黏著劑後，黏在背面上部。

28

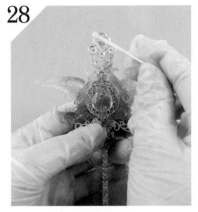

接著將圓形配件傾斜的黏貼在步驟 25 上方。將兩個黏著處塗上黏著劑。

29

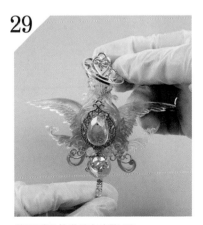

將圓形配件黏貼在步驟 28。

30

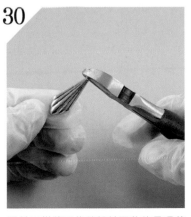

用斜口鉗將五條線設計配件的吊環剪掉。

31

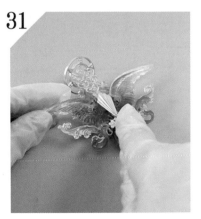

將步驟 30 黏貼在步驟 29 的背面。

32

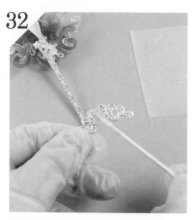

將簍空裝飾（新月形）表面中間塗上大量的黏著劑。

33

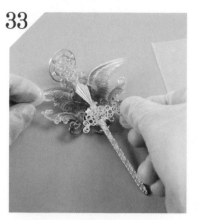

將步驟 32 黏在步驟 31 五條線設計配件的下部。

34

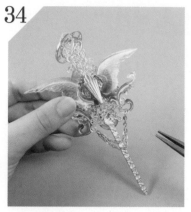

用 C 圈將鏈子（4cm、5cm）串在簍空裝飾（新月形）的左右兩端。

35

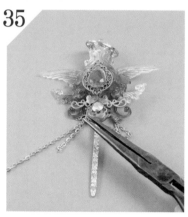

用 C 圈將 2 條鏈子（3.5cm、6cm）串在書籤配件的吊環上。

36

將施華洛世奇水晶（水滴形）裝上扣夾。

37

將 T 針穿過施華洛世奇水晶（算珠形），留下約 7mm，剩餘的部分用鑷子剪掉並掛在月亮配件（大）上。

38

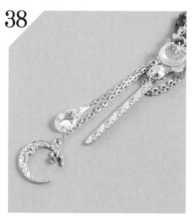

用 C 圈分別將步驟 36、步驟 37 串在鏈子（3.5cm、6cm）上。

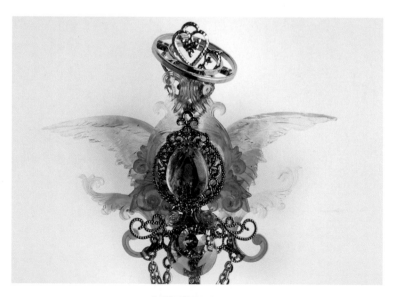

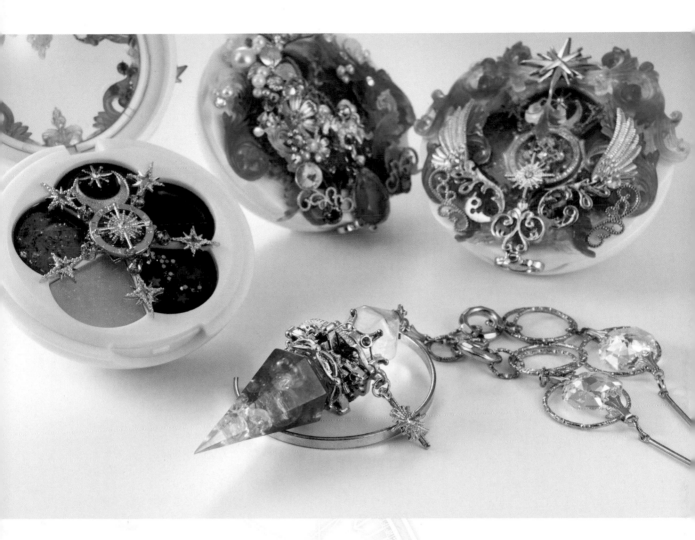

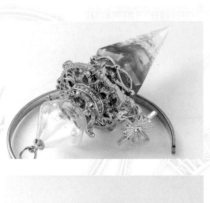

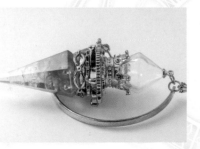

Spirit Water
靈魂之水

Oriens

被施有水屬性加持的魔法飾品。
擁有治癒的效果，可以使受傷的身體恢復。

製作方法 P100-103

※ 照片中後方的「魔法化妝盒　草木之夢／海之劇場／引導之星」只有
刊載完成品。

Spirit Water
靈魂之水

材料
〔六角錐形配件〕
・環氧樹脂
・染色劑（藍色）
・極光珠子（大）✕ 2
・極光珠子（小）✕ 6
・鏤空裝飾（結晶形）✕ 2
・鏤空裝飾（圓環）✕ 1
・星星配件 ✕ 1
・五芒星配件 ✕ 1
・皇冠配件 ✕ 1
・閃耀之星配件 ✕ 1
・半圓配件 ✕ 1
・鑽石形玻璃罩

・有設計的戒指 ✕ 1
・波浪形戒指 ✕ 1
・吊帽 ✕ 1

〔項鍊〕
・夾扣 ✕ 5
・O圈（5mm）✕ 7
・有設計的O圈（小 ✕ 5、中 ✕ 2、大 ✕ 4）
・C圈（3mm）✕ 2
・有設計的戒指 ✕ 2
・施華洛世奇水晶（五角形）✕ 2
・棒狀配件 ✕ 2
・項鍊鏈子（完成品 50cm）✕ 1

※ 施華洛世奇水晶可用水鑽代替。

用具
・丁晴手套
・防毒面具
・紙杯
・電子秤
・熱風槍
・調色盤
・小瓶子（口徑 15mm）
・矽膠模具
（六角錐形，大小約 38 ✕ 24 ✕ 24mm）

・紙膠帶
・竹籤
・塑膠杯
・模型用研磨劑（粗目、細目、極細目）
・中性清潔劑
・斜口鉗
・銼刀
・黏著劑（環氧樹脂）

Memo

若用被稱為「引出光澤專用劑」的研磨劑對硬化完成的六角錐形配件研磨的話，就能做出漂亮的成品。雖然研磨劑一般多被用在塑膠模型的表面塗裝，但其實用在 UV 膠或環氧樹脂的作品，藉此也能產生光澤。

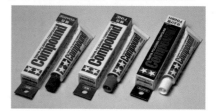

TAMIYA CompOund（粗目、細目、極細目）
／ TAMIYA

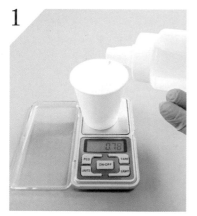

1 將環氧樹脂主劑與硬化劑混合出 12g 的液體。充分攪拌約 1 分鐘後，用熱風槍由上方加熱，消除氣泡。

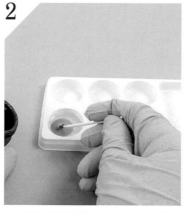

2 將步驟 1 的液體以 8：2 的比例分裝。然後將比例為 2 的分量移至調色盤中，並用染色劑染成藍色。由於這個步驟會產生氣泡，所以要用熱風槍加熱，讓氣泡消除。

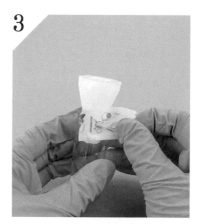

3 將矽膠模具用紙膠帶暫時固定在小瓶子的開口。貼紙膠帶的時候，要預留一部分，不要整圈完全貼住，這樣作業上會比較方便。

4

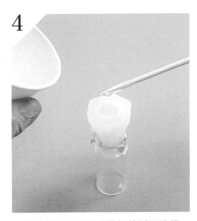

用竹籤沾取步驟 2 分裝好的透明液體，然後慢慢的倒入模具，至模具的頂端約 1cm。若產生氣泡的話就用竹籤消除。

5

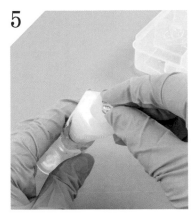

將極光珠子放入步驟 4 中，放入時注意整體外觀的平衡。重複 2 次步驟 4～5，共做出 3 層，使模具八分滿。

6

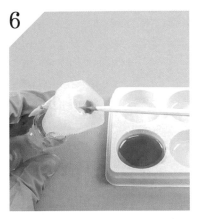

將步驟 2 的藍色液體加入模具至尖端處。由於模具的尖角容易產生氣泡，所以請用竹籤插入深處將氣泡挖出。

7

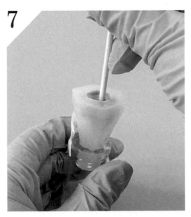

將竹籤垂直插入模具，慢慢攪拌，做出自然的漸層。將上半部做成藍色，下半部保持透明，外觀會比較好看。

8

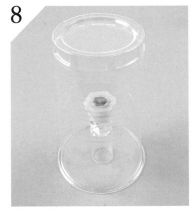

將竹籤取出模具，並補足大量的藍色液體。做好防塵措施，等待約 24～48 小時（等待時間隨室溫與濕度有所差異），使其硬化。

9

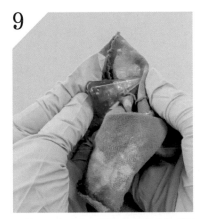

從模具取出成品，並用研磨劑研磨（順序為粗目＞細目＞極細目）。最後再用中性清潔劑清洗。

10

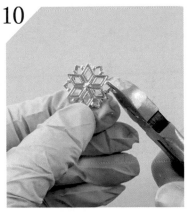

用斜口鉗將簍空裝飾（結晶形 X 2）與星星配件吊環的部分剪掉，並用銼刀磨平。

11

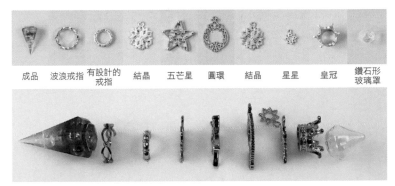

| 成品 | 波浪戒指 | 有設計的戒指 | 結晶 | 五芒星 | 圓環 | 結晶 | 星星 | 皇冠 | 鑽石形玻璃罩 |

將步驟 9 的成品與配件，依照片的順序黏合。

12

配件之間可以多塗一點黏著劑黏合。

13

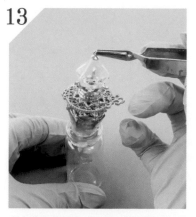

所有的配件都黏好之後，將吊帽黏在鑽石形玻璃罩上。黏貼時請將吊帽的洞朝向正面。

14

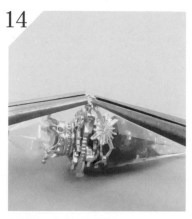

將閃耀之星配件裝在簍空裝飾（圓環）上。

15

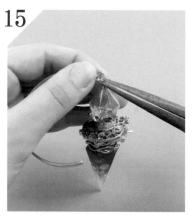

用 O 圈串住吊帽及半圓配件。

16

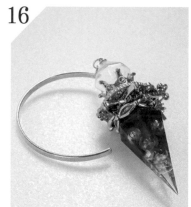

墜子的部分完成。

17

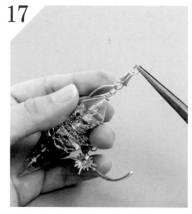

接下來製作項鍊的部分。將半圓配件的吊環掛上鉤扣，然後在鉤扣掛上 O 圈。

18

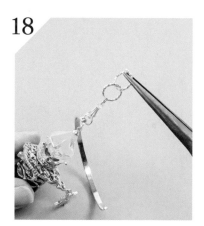

串上有設計的 O 圈（小）。

19

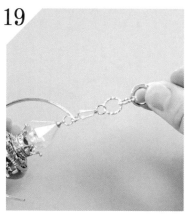

串上有設計的戒指。

20

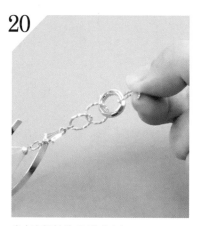

串上有設計的 O 圈（小）。

21

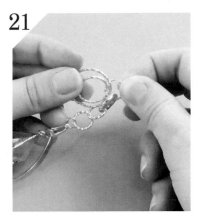

串上有設計的 O 圈（大）（中）。

22

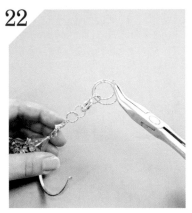

串上 O 圈。

23

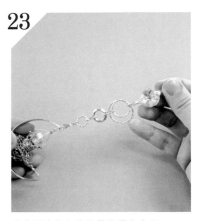

串上附有鉤扣的施華洛世奇水晶。

24

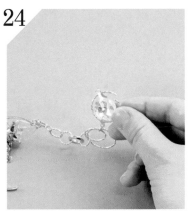

將有設計的 O 圈穿過步驟 **23** 兩端的鉤扣。

25

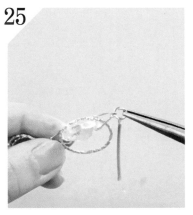

將空著那一端的鉤扣藉由 O 圈串上棒狀配件。

26

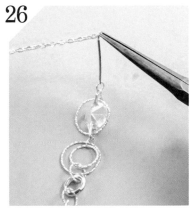

將項鍊鏈子對半剪斷，然後用 C 圈與棒狀配件串在一起。

27

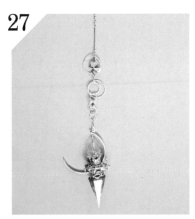

項鍊鏈子其中一邊的裝飾部分完成。重複步驟 **18 ～ 26**，將步驟 **26** 另一段鏈子也加上裝飾。

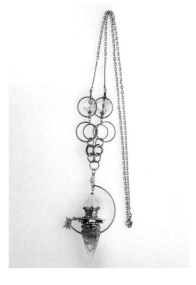

Point

雖然本作品用 6g 的環氧樹脂就能完成，但因為量少，比較容易因些微的比例差異而使硬化困難，所以還是建議多用一點環氧樹脂，藉以避免此情形發生。

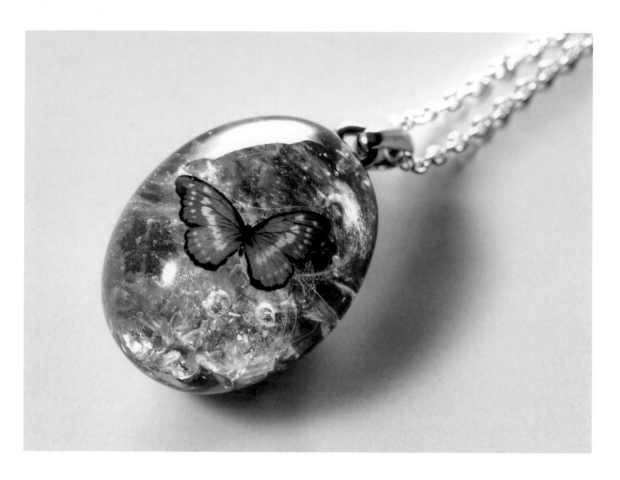

Butterfly Dream
蝴蝶之夢

AliceCode

生於蔚藍世界的蝴蝶，若離開所生的世界就會化為泡沫消失。宛如一場短暫的美夢⋯⋯。

所以我將宛如短暫美夢般，只生於蔚藍世界的蝴蝶，用魔法包覆，讓牠美麗的樣子化做寶石。

製作方法 P105-108

Butterfly Dream
蝴蝶之夢

材料
- UV 膠（透明、紫色）
- 染色劑
- 水晶
- 粉末水晶
- 藍色亮粉
- 珍珠粉
- 螢光粉
- 藍色透明片
- 結晶透明片
- 蝴蝶貼紙 X 1
- 京都蛋白石（彩虹色，碎片狀 S 號）
- 羊眼釘
- 亮光漆
- 項鍊鏈子

用具
- 矽膠模具（蛋形，相互貼合的款式）
- 牙籤
- UV 燈
- 透明塑膠片
- 水磨砂紙（800、1000、1500 號）
- 鑽孔器
- 夾子
- 畫筆

Memo
京都蛋白石為日本京瓷公司所獨自研發的一種人工蛋白石。其特徵為顏色多為雅趣的日本傳統色。

1

將透明 UV 膠用染色劑染成喜歡的顏色，然後用牙籤將 UV 膠加入至模具約 3 分之 1 的程度。

2
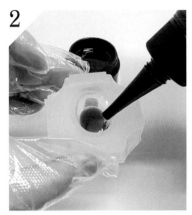
加入紫色的 UV 膠。這次會使用到 3 種顏色的 UV 膠。轉動模具，使 UV 膠混合。

3
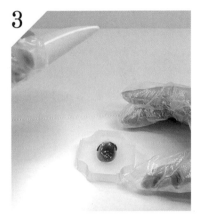
用 UV 燈照射約 40 秒，使其硬化。

4
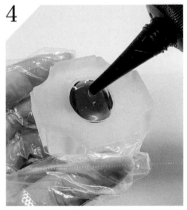
從上方加入透明 UV 膠。

5
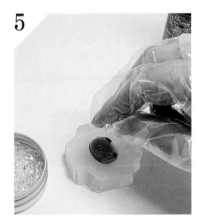
加入一點水晶。

6
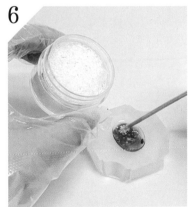
在水晶的的縫隙間埋入粉末水晶。

7

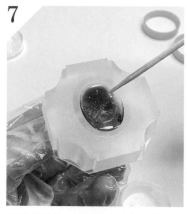

斜著拿牙籤，以刺的方式加入藍色亮粉。

8

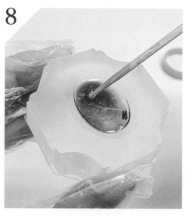

將比較大的藍色透明片，以刺入的方式加在亮粉的上下。

9

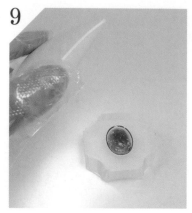

用 UV 燈照射約 40 秒，使其硬化。

10

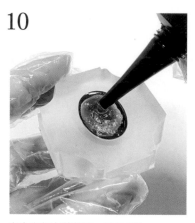

在上方加上薄薄的一層 UV 膠。

11

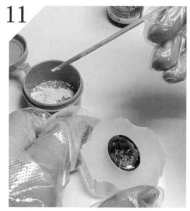

接著以刺入的方式加入珍珠粉。

12

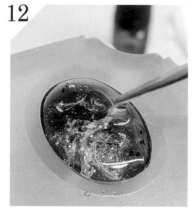

加入珍珠粉時，想像水流動的樣子，快速的畫過，就能呈現漂亮的效果。

13

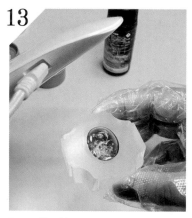

用 UV 燈照射約 40 秒，使其硬化。

14

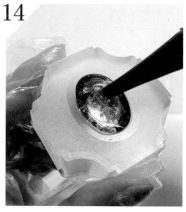

在上方加上薄薄的一層 UV 膠。

15

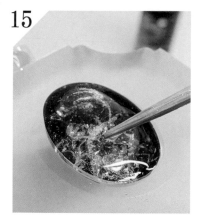

放上結晶透明片，並加上透明 UV 膠作為保護層。

16

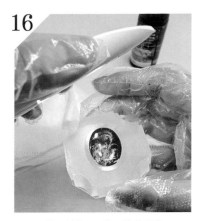

用 UV 燈照射約 40 秒，使其硬化。

17

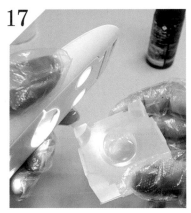

將透明 UV 膠加入另一半的模具至 3 分之 1 的程度。然後一邊旋轉模具，一邊照射 UV 燈約 40 秒，使其硬化。

18

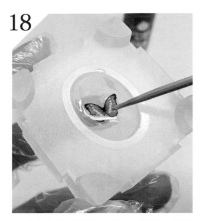

在上方加上薄薄的一層 UV 膠後，輕輕的放入蝴蝶貼紙。然後用 UV 燈照射約 40 秒，使其硬化。

19

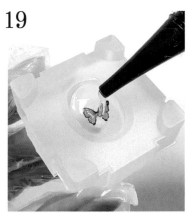

在上方加上薄薄的一層 UV 膠。

20

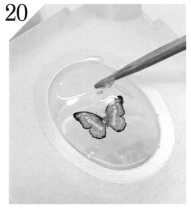

以刺入的方式放入京都蛋白石。然後照射 UV 燈約 40 秒，使其硬化。

21

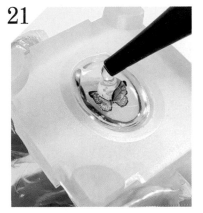

在上方加上薄薄的一層 UV 膠。

22

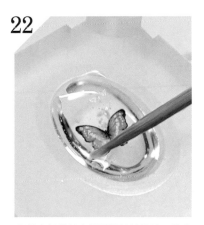

用螢光粉描繪出蝴蝶鱗粉的軌跡，然後用 UV 燈照射約 1 分鐘完成硬化，另一半的部分就此完成。

23

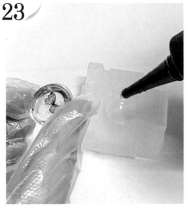

將步驟 16 與步驟 22 暫時從模具中取出，然後在兩方模具中皆加入透明 UV 膠至 3 分之 1 的程度。

24

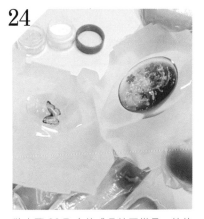

將步驟 23 取出的成品放回模具。放的時候不要讓空氣進入，要把成品盡量往內壓使透明 UV 膠溢滿確實蓋仕表面。

25

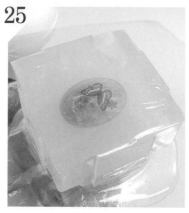

將模具合起，並放在透明塑膠片上。

26

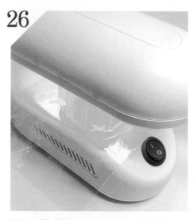

用 UV 燈照射約 3～5 分鐘，使其硬化。

27

硬化冷卻後，從模具中取出。若有毛刺產生可以先去除。

28

接下來要用水磨砂紙研磨。先用 800 號左右的砂紙沾水研磨，將毛刺去除乾淨，然後用 1000 號與 1500 號的砂紙繼續沾水研磨。

29

把表面磨至光滑後，用鑽孔器打洞，這個洞等一下會栓入羊眼釘。

30

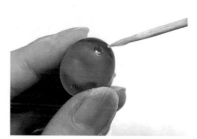

用牙籤沾取少量透明 UV 膠，然後塗在洞裡。

31

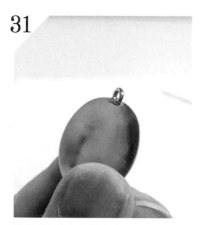

將羊眼釘的釘子部分沾取少量透明 UV 膠後插入洞中。然後照射 UV 燈約 1 分鐘，使其硬化。

32

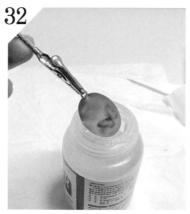

用夾子夾住羊眼釘，然後浸泡在亮光漆中。浸泡時請注意不要沾到灰塵，也不要讓羊眼釘的部分被泡到。

33

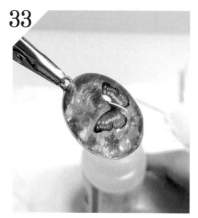

用畫筆刷掉要滴下的多餘亮光漆後，放置數日待其乾燥。乾燥完成後掛上項鍊鏈子就完成了。

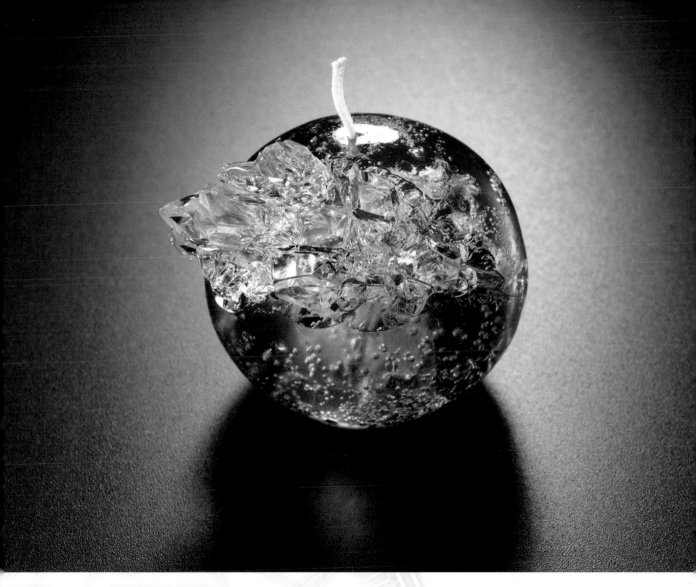

Ratziel's Tears

拉結爾之淚 果凍蠟燭

@ mosphere candles

這是個外觀有如水晶狀般的能量結晶。
這個結晶包覆著掌管魔法的大天使—拉結爾的力量，
可以使持有者體內的魔力甦醒。

製作方法 P110-113

Ratziel's Tears
拉結爾之淚

材料	・Gummy Wax® 或是自立型果凍蠟燭 ・染色劑（蠟燭專用） ・燈座 ・燈芯（6mm X 3mm X 2mm）	用具	・小鍋子或是耐高溫的量杯 ・IH 調理爐或是電磁爐 ・熱風槍 ・矽膠模具 （球形直徑 6cm、方塊形其中一邊 3.5cm） ・剪刀 ・鑷子 ・尖嘴鉗 ・9 針

1

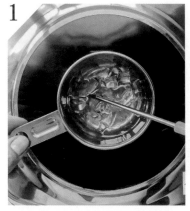

將蠟燭原料 30g 倒入量杯中，並用 IH 調理爐或是電磁爐加熱融化原料。若火力過強就會冒煙，請把火力維持在弱火與中火之間，並隨時注意狀況。

2

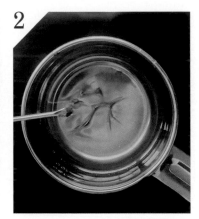

步驟 1 融化之後，用染色劑染成非常淺的藍色。

3

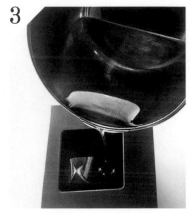

步驟 2 加熱至 140～150 度時，將原料倒入至矽膠模具。矽膠模具必須先用熱風槍加熱 10 秒左右預熱。

4

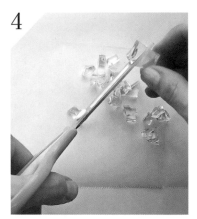

等待約 40 分鐘，若原料已完全凝固，就可從模具中取出，然後用剪刀將 1/3 量的成品剪成小塊。

5

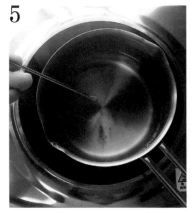

將剩下的成品放入小鍋加熱融化，待溫度至 120 度時，加入少量粉紅色染色劑染色。最後用熱風槍加熱，消除氣泡。

6

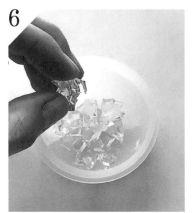

將步驟 4 切成小塊置於球形模具的下半部。

7

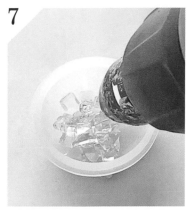

用熱風槍加熱整個模具，約 30 秒左右。

8

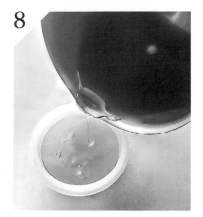

將加熱至 150 度的步驟 5 倒入下半部模具，稍微蓋住切成小塊狀的程度。

9

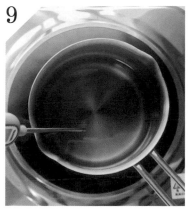

用紫色染劑將步驟 8 剩餘未倒入模具的部分染色。

10

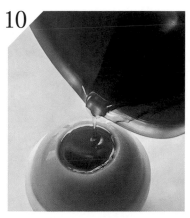

將模具上半部與下半部合起，並用熱風槍預熱 30 ～ 40 秒。然後將步驟 9 倒滿模具，待其凝固。

11

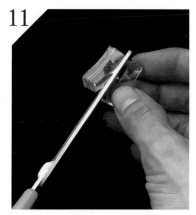

接下來要將步驟 4 剩餘的部分做成水晶的形狀。

12

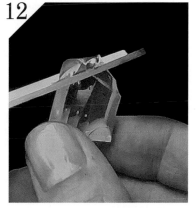

用剪刀斜著剪掉邊角。訣竅為剪的時候不要太用力，要慢慢的移動刀片。若太用力很容易因為彈力而不小心剪歪。

13

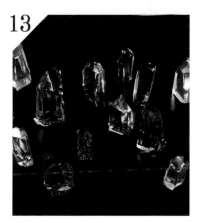

做出各種大小不同的水晶，其中最長邊請控制在 2.5cm 左右。

14

做出更小的水晶碎片。
（左：約 5 ～ 7mm，右：2 ～ 3mm）

15

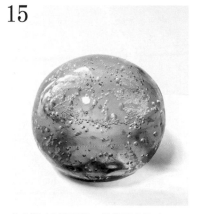

待步驟 10 凝固後，從模具中取出。

18

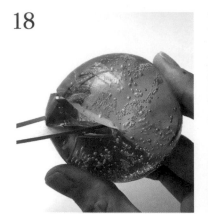

用剪刀剪出一個缺口。

19

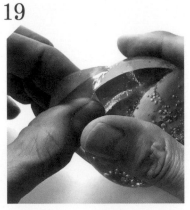

從稍微偏離正上方的位置，向中心弄出一個開口。

20

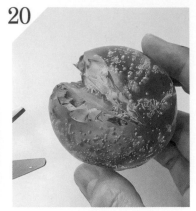

將邊緣剪成鋸齒狀，做出像似裂開般的感覺。

21

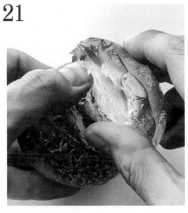

將開口再剝開些，做出裂痕。剝的時候請不要猶豫，一鼓作氣地剝，裂痕才會漂亮，但也請注意不要弄碎了。

22

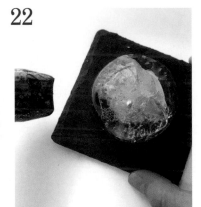

弄回原本的形狀，然後用熱風槍在表面稍微加熱，修整外觀。請注意熱風槍與手的距離，不要燙到了。

23

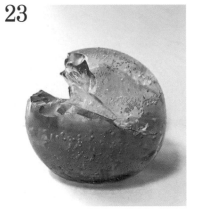

蠟燭雛形部分完成。

24

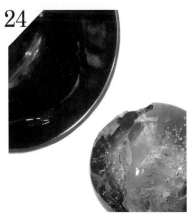

將少許沒用到的蠟燭原料加熱融化，這要當作黏著劑使用。然後將少量融化的原料從開口倒入蠟燭雛形。

25

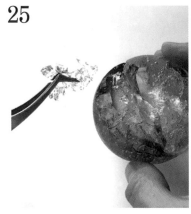

盡快地將步驟 14 的碎片放進去。

26

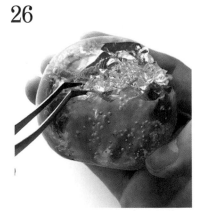

重複步驟 24 ～ 25，將開口整個填滿碎片。動作越慢越不容易黏接，這點需注意。

27

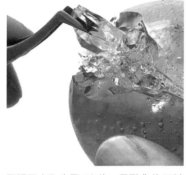

用鑷子夾取步驟 13 後，用融化的原料當作黏著劑，黏在開口處，並重複此步驟。融化的原料請保持在 120 ～ 130 度左右。

28

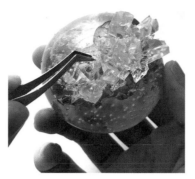

想像水晶晶簇的樣子，邊確認角度位置，邊將水晶黏上。

29

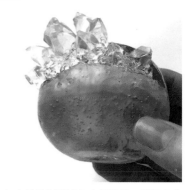

在水晶的根部補上水晶碎片，看起來會更自然。若對整體形狀滿意，就將蠟燭放置一段時間，待其冷卻。

30

在冷卻的期間可以先準備好燈芯。將作為黏著劑的剩餘原料加熱、浸入燈芯，並等至氣泡完全消除。溫度太高的話容易燒焦，還請注意。

31

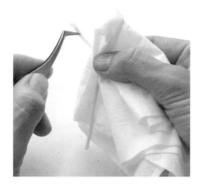

若氣泡不再冒出就可把燈芯取出，並用衛生紙將多餘的原料擦掉。

32

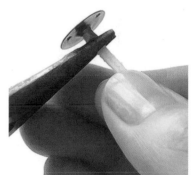

將燈芯穿過燈座，並用尖嘴鉗壓平根部固定燈芯。

33

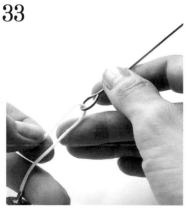

就像將線穿過縫衣針一樣，將固定在燈座的燈芯穿過 9 針。

34

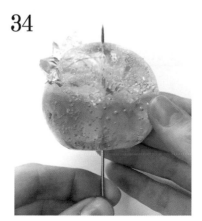

從底部中間穿刺至頂部。

35

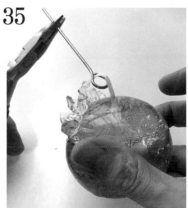

穿過頂部後用尖嘴鉗拉出，留下比 1cm 多一些的燈芯，其餘的部分剪掉。最後用熱風槍稍微加熱表面，消除指紋。作品完成。

Alchemist's Magic Potion
鍊金術師的藥水 *—Alchiminis—*
@ mosphere candles

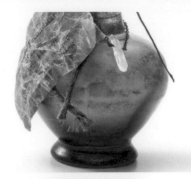

古代鍊金術師所調製的魔法藥水。
註解著用法與功效的標籤因時間的流逝而破損，
現今已無人能解讀。
有人說這是長生不老的靈藥，也有人說這只是單純的酒……。

製作方法 P115-118

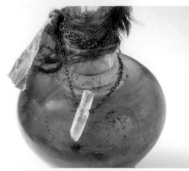

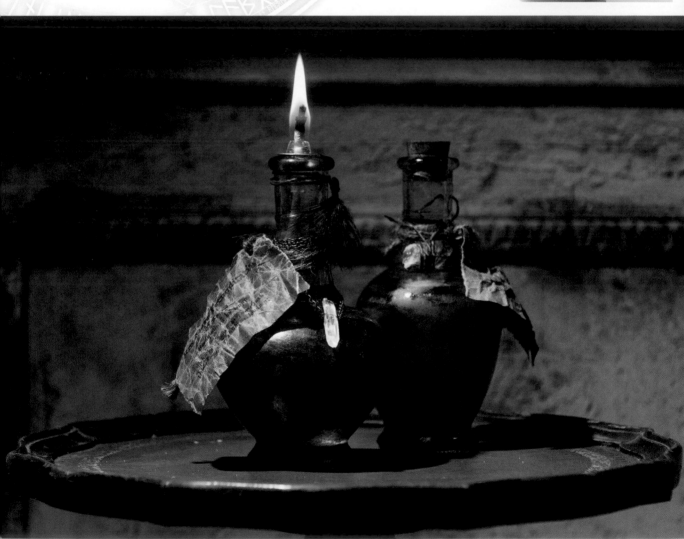

Alchemist's Magic Potion
錬金術師的藥水 –Alchiminis–

材料
- 玻璃瓶
- 繪圖用防水墨水，2 種顏色（褐色、紫色）
- FIXATIVE（保護噴漆）
- 燈油（藍綠色）
- 軟木塞（需配合玻璃瓶瓶口的大小）
- 復古標籤
- 石蠟
- 水晶形珠子
- 9 針

- 項鍊鏈子（復古金色調）約 40cm
- 羽毛
- 麻繩（約 60cm）
- 蠟繩（1mm，約 50cm）
- 燈油用附墊圈燈芯（配合瓶子的大小，剪成適當的長度）
- 墊圈（在燈芯的墊圈比玻璃瓶口小時才使用）

用具
- 砂紙（80 號）
- 消毒用酒精
- 化妝海綿
- 畫筆
- 壓克力顏料（白色）
- 烤盤紙
- 熨斗

1 首先要將玻璃瓶做復古處理。使用砂紙包住玻璃瓶摩擦，在瓶身上製造細小的傷痕。

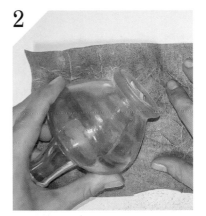

2 將玻璃瓶放在桌上，用力的磨突出的地方，強調出老舊破損的感覺。磨好後，用消毒用酒精擦拭瓶身，去除髒污。

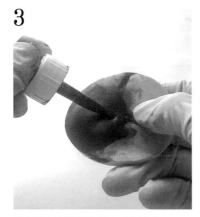

3 將化妝用海綿吸飽墨水（褐色）。

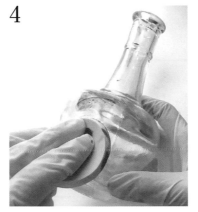

4 從上而下，輕輕地將用海綿滑過瓶身，將整個瓶身上色，使其呈現沈穩的暗色調。

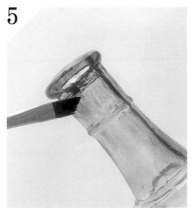

5 用畫筆沾取墨水後，在瓶身上補足髒污效果。瓶身多餘的墨水可用海綿吸取。若想加強老舊破損的感覺，可以從上方疊上一層薄薄的白色壓克力顏料。

6

將紫色墨水塗在瓶身下半部，越往下，顏色塗越深。一層層上色時，須等下方的顏料乾了之後，才能在上方輕輕地再塗上顏色。

7

將吸取少量墨水的海綿輕拍瓶身，讓顏色的邊界變得比較模糊。

8

上色完成。等待些許時間，使墨水乾燥。

9

等墨水乾了之後，在通風良好的地方將整個瓶子平均噴上薄薄的一層保護噴漆。這樣做可以防止墨水脫落、顏色褪色。

10

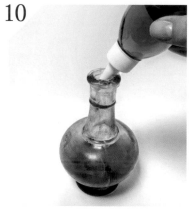

待步驟 9 完全乾燥，慢慢加入燈油至 8 分滿。加的時候請注意不要把油滴到瓶子表面。加完後，塞緊軟木塞。

11

接著製作標籤。這次是將自己原創的圖案印製在牛皮紙上。在牛皮紙上戳出要綁上繩子的洞，並將紙張邊緣稍微弄破，製造自然破損的感覺。

12

使用滴管吸取少量的水，滴在紙上，製造出水痕。然後等待濕掉的部分充分乾燥。

13

接著要來製作蠟油痕跡。準備好能夠包住牛皮標籤的烤盤紙，包住石蠟碎粒並對摺。

14

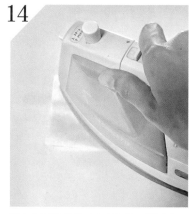

從上方用熨斗燙（中溫）使石蠟融化。

15

石蠟融化後，將烤盤紙包住牛皮標籤。

16

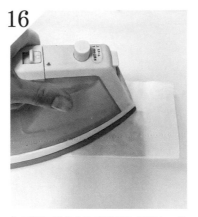

為了讓石蠟能夠確實附著在標籤上，使用熨斗時請確實加壓用力。

17

蠟油痕跡完成。標籤的顏色變得比較深，而且有透明感。

18

將步驟17揉成一團後再攤開。

19

重複幾次，直到滿意外觀為止。

20

使用9針，將鏈子穿過水晶形珠子，做成項鍊的樣子。

21

接著製作羽毛裝飾。留下羽毛（這裡用的是2根重疊的孔雀羽毛）比較鮮豔的上半部，還有預留的1cm，其餘下半部剪掉。

22

用蠟繩從正中間將根部1cm的部分確實纏繞。

23

打個活結。

24

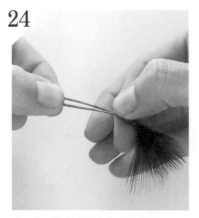

使用鑷子調整蠟繩與羽毛的形狀。

25

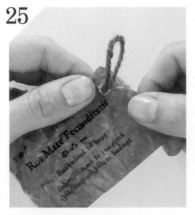

將麻繩對摺，做出個圓圈，從牛皮標籤的背面穿過去。

26

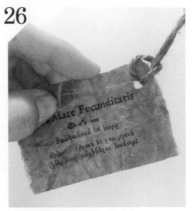

輕輕地將麻繩的尾端從下往上穿過剛做出的圓圈。穿的時候注意，不要把標籤弄破了。

27

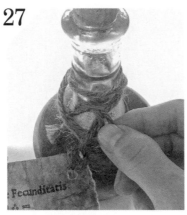

接下來要將標籤綁在瓶子上。將麻繩尾端從標籤的下方繞過後，打個比較鬆的結，然後調整形狀。

28

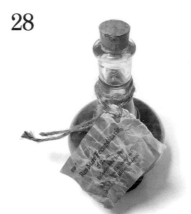

標籤綁上瓶子的樣子。

29

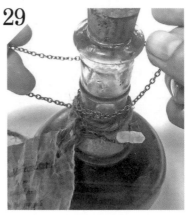

接下來要纏上項鍊。將鏈子掛於瓶頸並大概繞個 4 圈。

30

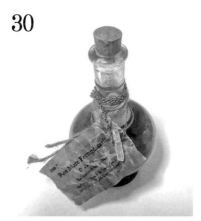

掛好項鍊的樣子。

31

接著加上羽毛裝飾。將蠟繩確實交叉纏繞於瓶頸約 3 圈，然後在羽毛裝飾另一側的位置打結固定。

32

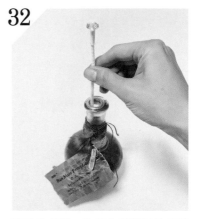

要點火的話，先插入附蓋子的燈芯（從蓋子穿出的燈芯長度約 3mm ～ 5mm），等待幾分鐘，等燈芯充分吸油後才點火。

〔使用油燈時請注意〕為了安全起見，請不要讓火超過 3cm 以上。若想讓火變小，請務必在將火熄滅後、油燈冷卻的情況下，從蓋子下方將穿出的燈芯往下拉短；若是想讓火變大，請務必在同樣的條件下，從上方將燈芯往上拉。若想熄火，請用力向火吹氣。平時保存請不要放在陽光直射的地方並置於陰涼處。由於軟木塞無法完全密封，所以保存時請保持直立。

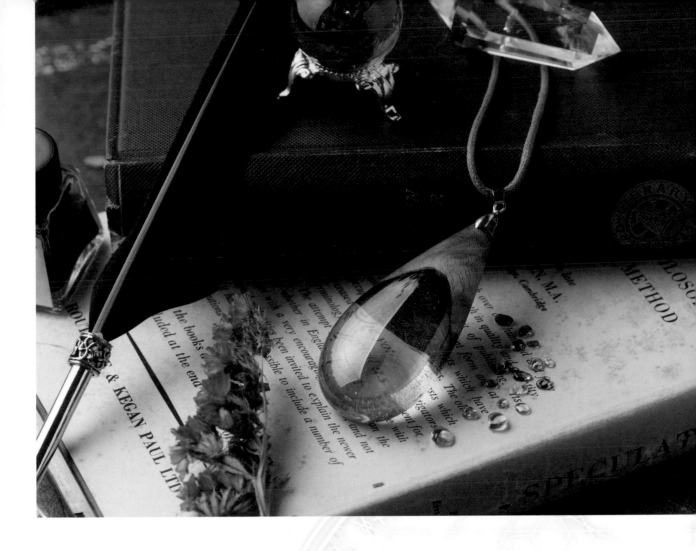

Healing Drop
治癒之水滴

魔女工房 Bitty

封印著治療魔法，藉由樹木的力量所製成的治癒之墜子。
擁有美麗的光澤以及簡單穿戴的特性，作為旅行用的裝備也很適合，常被魔法師戴在身上。
這個墜子使用了能使穿戴者感到療癒的色彩製成。

製作方法 P120-122

Healing Drop
治癒之水滴

材料
- 木片
- 環氧樹脂
- 染色劑
- 夾扣
- 蠟繩或鏈子

用具
- 丁晴手套
- 防塵口罩
- 護目鏡
- 透明資料夾
- 透明膠帶
- 紙杯
- 電子秤
- 真空保存容器
- 瓦楞紙
- 竹籤
- 弓鋸

- 切出小刀或木工雕刻機（小型電動磨床）
- 鑽石磨刀盤（320 號）
- 水磨砂紙（400 號、800 號、1500 號、3000 號、5000 號）
- 鑽石研磨膏
- 蜜蠟
- 布（打蠟用）
- 鑽孔器

※ 鑽石磨刀盤可用木工雕刻機或磨刀石代替。

1
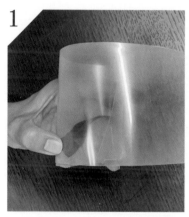
將透明資料夾剪裁成合適的大小後包住木片。選擇木片請以能直立的為主。

2
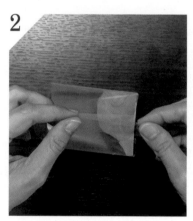
用膠帶固定並封住縫隙。特別是底部要多貼幾層，以避免液體流出。

3
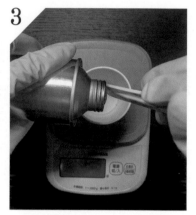
將環氧樹脂主劑與硬化劑倒入紙杯中，混合出 75g 的液體，並等待 3 分鐘左右，使其充分混合。

4
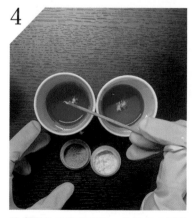
將步驟 3 八成的液體，分裝在 2 個紙杯中，並用紅色與藍色的染劑混合染色。若混合不完全會發生硬化不良的情形，還請多加注意。

5
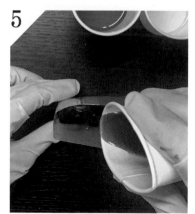
將所有的紅色液體倒入步驟 2 中。由於木材可能會產生氣泡，所以將整個倒入紅色液體的木材放入真空保存的容器中並將空氣抽出，放置約 5 分鐘。

6
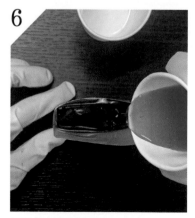
將所有的藍色液體倒入步驟 5 之中，並用熱風槍或竹籤消除氣泡。如果氣泡不多的話，也可以選擇保留，讓作品呈現出另一種風味。

7

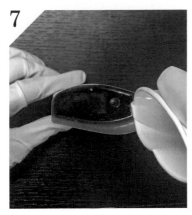

將剩下的透明環氧樹脂液倒入步驟 6，並將氣泡消除。

8

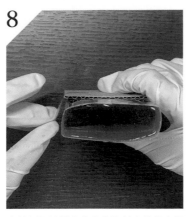

由於倒入液體之後會使資料夾做的容器彎曲變形，所以要拿一塊瓦楞紙支撐。

9

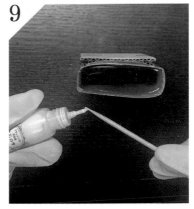

用竹籤沾取少量的白色染色劑，加入後稍微混合，做出特殊效果。若加入太多染色劑會過度混合，無法做出效果，這點還請注意。

10

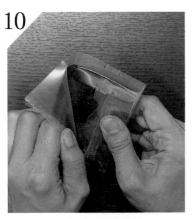

硬化完成後，就能將資料夾與瓦楞紙拆掉。

11

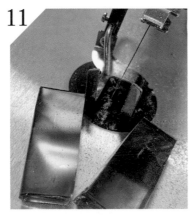

若做出的成品比較大時，可以先用弓鋸切成兩半。＊記得要戴上防塵口罩、護目鏡。

12

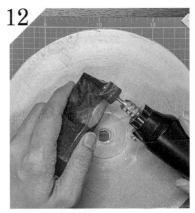

用切出小刀或木工雕刻機盡量削成預想的形狀。＊記得要戴上防塵口罩、護目鏡。

13

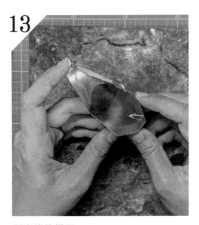

削完後的樣子。

14

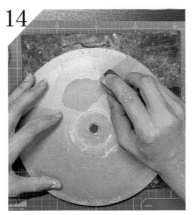

使用 320 號的鑽石磨刀盤打磨。使用木工雕刻機打磨也可以。在此步驟就要仔細的磨出預想的形狀。

15

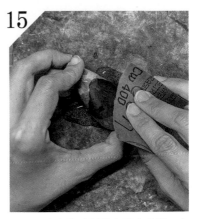

用 400 號水磨砂紙將表面磨光滑。在磨的時候加上一些水，就能防止粉末亂飛。

16

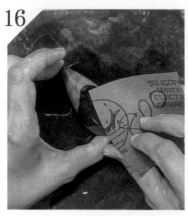

用 800 號水磨砂紙將整個表面的傷痕去除。如果在這個步驟有留下傷痕，接下來的步驟要去除就會變得很困難。

17

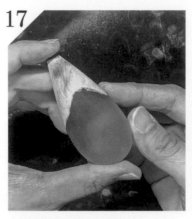

表面的傷痕大多都去除了。

18

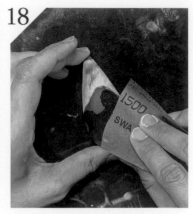

用 1500 號水磨砂紙將表面磨得更光滑。然後再依序用 3000、5000 號水磨砂紙打磨。

19

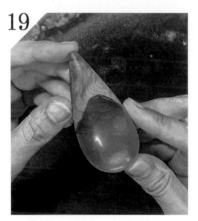

已經有透明的感覺了。

20

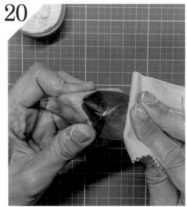

使用鑽石研磨膏做鏡面打磨。

21

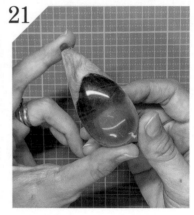

鏡面打磨完畢後，打磨的步驟就在此結束了。

22

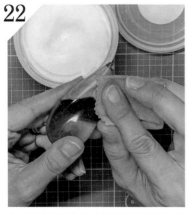

在木頭的部位塗上蜜蠟保護，然後再擦拭。

23

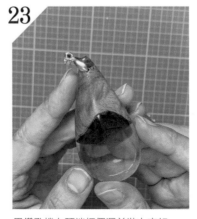

用鑽孔機在頂端打個洞並裝上夾扣。

24

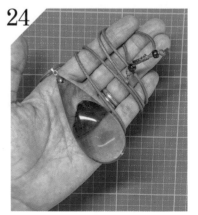

裝上蠟繩或項鍊鏈子就完成了。

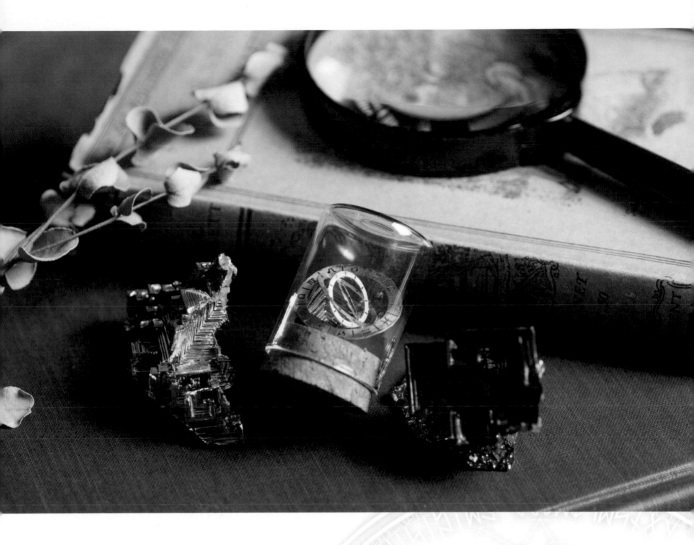

Space Bottle
宇宙小瓶
Luna

傳說中鉍晶體其強大魔力,是以銀河作為媒介而鍊成。
這個小瓶子是個藉由 12 星座的力量封印住這股魔力的古代道具。

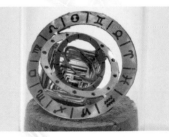

製作方法 P124

Space Bottle
宇宙小瓶

材料	・黃銅片 ・合成樹脂塗料（黑） ・附有軟木塞的玻璃瓶 × 1 ・鉍晶體 × 1 ・UV 膠
用具	・水晶研磨石 　800 號、1000 號、2000 號 ・剪刀 ・美工刀 ・黏著劑（環氧樹脂） ・竹籤 ・UV 燈

1

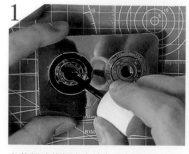

在黃銅片的刻痕中塗上黑色塗料。請仔細檢查文字刻痕是否有吃進塗料，若覺得顏色不夠深，可以再塗一次。

2

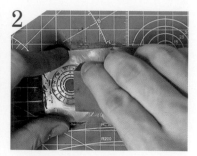

等塗料乾了之後，開始打磨。依序用800 號、1000 號、2000 號的研磨石打磨，將塗料磨掉後，用水沖洗，將打磨的碎屑沖掉。

3

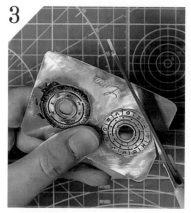

用剪刀將天球剪下。剪的時候請注意不要留有毛刺。

4

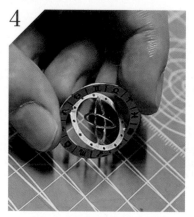

將天球內的 3 個圓環調整成不同角度，作成立體的形狀。然後用美工刀去除圓環的毛刺。

5

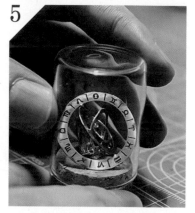

將鉍晶體與步驟 4 暫時放在軟木塞上，決定好黏著的位置。注意不要讓天球接觸到玻璃瓶瓶身。

6

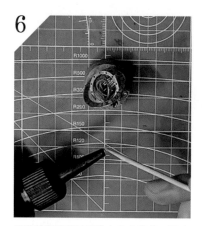

用黏著劑將鉍晶體黏上軟木塞後，將步驟 4 調整至像是要包住晶體樣子，並用 UV 膠暫時固定。最後用竹籤沾取少量 UV 膠，塗在天球與晶體接觸的地方。

7

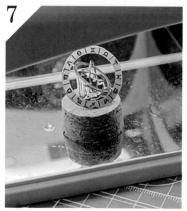

將步驟 6 照射 UV 燈約 5 分鐘，使之硬化。

8

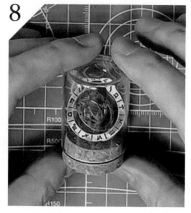

將黏著劑塗抹覆蓋至以 UV 膠暫時固定之處，使之牢固。最後將玻璃瓶套上，作品便完成。

※ 黃銅片可於作品製作者的官方網站購得。
「雜貨與手作素材店 Luna（雜貨とハンドメイド素材のお店 Luna）https://luna-craft.shop-pro.jp/

Chronos Medicine Bottle
克洛諾斯的藥瓶

【farbe】Kei

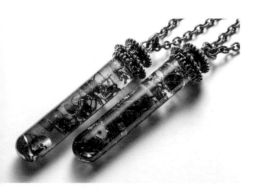

「機械裝置之街」
這個地方是由各種老舊的零件所組成，各式包含著時間與記憶的魔法充滿整個街道，彷彿有生命一般。
時間之神——克洛諾斯在拜訪這裡時，靜悄悄的將街上的魔法封裝在這些小瓶子裡。
克洛諾斯的藥瓶，有著各式各樣的效果。

製作方法 P126-127

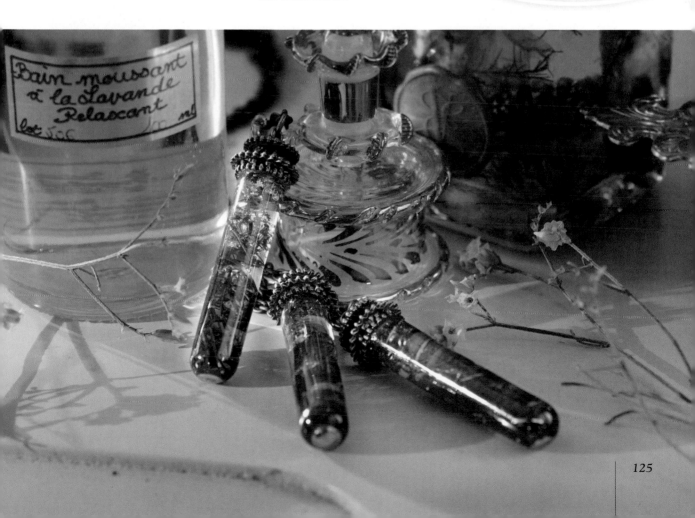

Chronos Medicine Bottle
克洛諾斯的藥瓶

材料	· UV 膠
	· 染色劑
	· 要放入作品內的配件
	（齒輪、時鐘的配件等）
	· 齒輪配件 X 4
	· 吊帽

用具	· 調色盤
	· 調色棒
	· 矽膠模具（試管的形狀）
	· 鑷子
	· UV 燈
	· 樹脂清潔劑
	· 斜口鉗
	· 銼刀
	· 畫筆

1

用染色劑將 UV 膠染色，比例大約為 3g 的 UV 膠配上 10 滴染劑。放置一段時間，待其充分混合、氣泡消除之後，倒入矽膠模具約 1cm 高。

2

隨機放入要加入作品中的配件。為了讓效果比較好，盡量放入佔有體積的配件。

3

用 UV 燈照射約 1 分鐘，使其硬化。照射時，稍微傾斜，就可以讓作品產生漂亮的漸層。

4

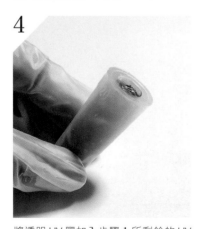

將透明 UV 膠加入步驟 1 所剩餘的 UV 膠，使顏色變淡。重複步驟 2～3，做出顏色逐漸變淺的漸層。最後模具要預留離開口約 5mm 的空間。

5

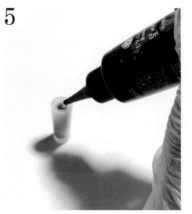

加入透明 UV 膠至開口後，照射 UV 燈約 2 分鐘，使其全體硬化。硬化時要讓開口表面呈現平坦狀。

6

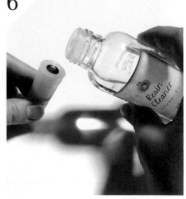

硬化冷卻後，接下來要從模具取出。在模具與成品的縫隙間，倒入約 2 滴的樹脂清潔劑。

7

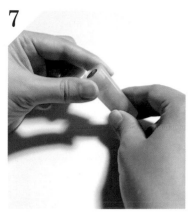

待清潔劑完全流入至縫隙後，用捏的方式就能輕鬆取出成品。

8

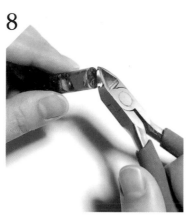

使用斜口鉗去除毛邊，並用銼刀磨平因去除毛邊而變尖的部分。

9

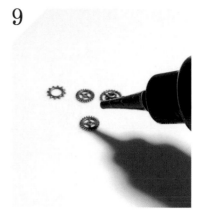

將齒輪配件塗上 UV 膠。

10

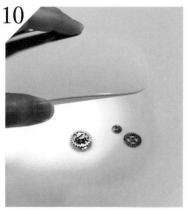

將步驟 9 疊合後，照射 UV 燈約 1 分鐘，使其硬化。

11

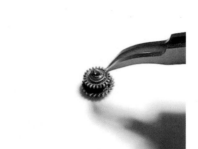

重複步驟 9 ～ 11，將全部的齒輪組合成一個配件。最後在組合好的齒輪配件頂部塗上大量 UV 膠，放上吊帽後，照射 UV 燈約 1 分鐘，使其硬化。

12

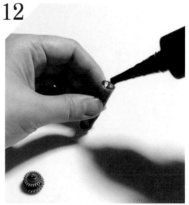

將做好的試管成品頂部塗上少量 UV 膠。

13

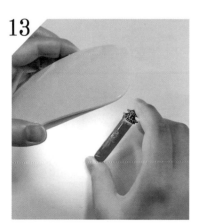

將步驟 12 以手疊合固定，照射 UV 燈約 1 分鐘，使其硬化。

14

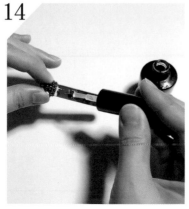

待硬化冷卻後，將整個表面塗抹透明 UV 膠作為保護層。用手握著齒輪的部分，並塗上大量的 UV 膠，這樣之後才不會顯色不均勻。這個步驟主要是為了讓作品產生出光澤。

15

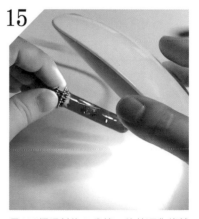

用 UV 燈照射約 2 分鐘，待其硬化後就完成了。若是裝上鏈子，也能作為項鍊。

Mineral Terrarium
礦石生態瓶

Thistle

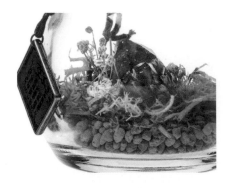

這是個被保存在小瓶子中的療癒小庭園。
小精靈似乎突然會從礦石的陰影中探出頭來。
觀賞著這個小瓶子的人會逐漸失去意識⋯⋯。

醒來後會發現自己倒臥在森林之中。

製作方法 P130-131

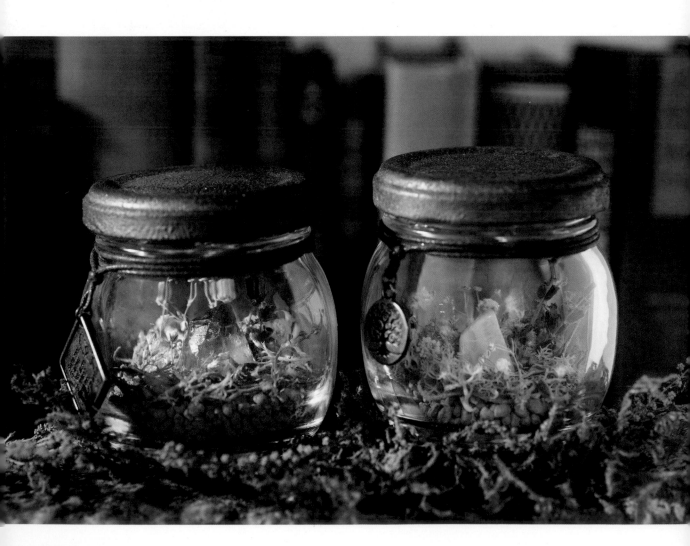

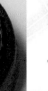

Ancient Medicine Box
古老的秘藥盒

Thistle

我在森林裡迷路時，走著走著，小屋便出現在我眼前。
屋內暖爐的小火苗賣力舞動，一本充滿異國文字的書本
攤開於書桌上。
在書本旁邊的是一個圓形小盒子，這個小盒子上有著奇
妙的花紋裝飾環繞在綠色寶石周圍……。
這個小盒子裡面裝到底是什麼呢？

製作方法 P132-135

礦石生態瓶

材料
- 空瓶子
- 金屬底漆
- 金屬漆（古董金）
- ANTIQUE MEDIU 塗料（淺褐色、深褐色）
- 天然石原石 X 1

- 萬能黏土（固定礦石用）
- 觀葉植物用的砂石
- 乾燥苔蘚（如果能準備 2 種形狀與顏色不同的苔蘚更好）
- 乾燥花（2～3 種）
- 繩子（能繞瓶子 2～3 圈的長度）
- 吊飾 X 1

用具
- 海綿
- 鑷子
- 白膠

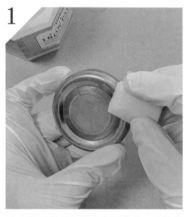

1
將空瓶子的蓋子塗上金屬底漆，並待其乾燥。

2
塗上古董金色的金屬漆。重複 2～3 次此步驟，效果會比較好。

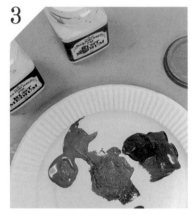

3
等金屬漆乾了之後，準備好 ANTIQUE MEDIU 塗料。接下來會用到「淺褐色」、「深褐色」與「兩者的中間色」，3 個顏色。

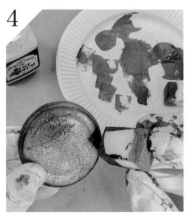

4
將蓋子依序疊合塗上「淺褐色」、「兩者的中間色」與「深褐色」，盡可能的讓生鏽的效果顯得自然。

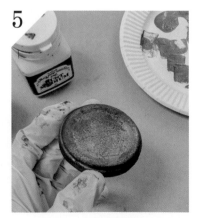

5
上色完成。

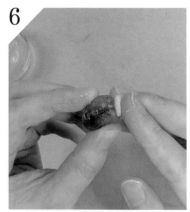

6
將萬能黏土黏在天然石的底部。
＊照片中使用的是紫水晶。

7

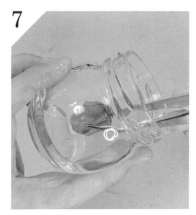

將步驟 6 按壓固定在平底的中央。

8

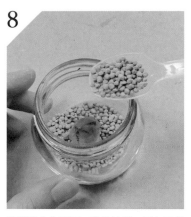

將觀葉植物砂石,淺淺的鋪一層在天然石的周圍。

9

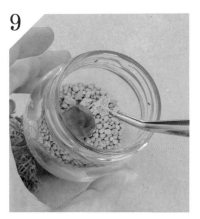

將乾燥苔蘚沾上白膠後,鋪在天然石的周圍。

10

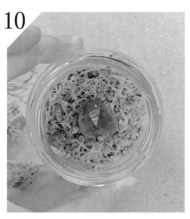

鋪的時候要一邊觀察全體,一邊一次少量的鋪上,這樣結果才會比較好看。另外,不要鋪太多,免得天然石被埋住看不見。

11

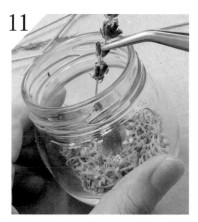

將乾燥花根莖的部分塗上白膠後,找到適當的位置插入。

12

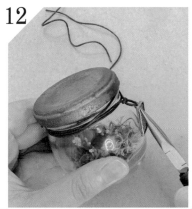

蓋起瓶蓋,在瓶子上纏上繩子並掛上吊飾。作品完成。

Point

只要改變放入瓶子中的天然石種類,就能讓生態瓶呈現出不同的效果。

若想防止砂石移動的話,可以將步驟 8 的砂石換成沾水會結塊的類型。但由於保持潮濕的狀態會長黴菌,所以請等乾了之後再進行接下來的步驟。

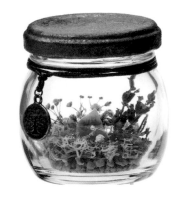

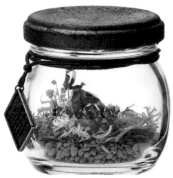

Ancient Medicine Box
古老的秘藥盒

材料
- 裝飾用的藥盒 X 1
- 金屬底漆
- 金屬漆（古董金）
- ANTIQUE MEDIU 塗料（淺褐色、深褐色）
- 軟陶（黑色）
- 眼影（褐色～青銅色系）
- 天然石（圓凸面型磨琢 6mm）
- 軟陶用粉末顏料（青銅色）
- 液態軟陶 X 1

用具
- 紙膠帶
- 海綿
- 軟陶模具
- 毛刷
- 牙刷
- 烤箱
- 保護漆
- 黏著劑（環氧樹脂）

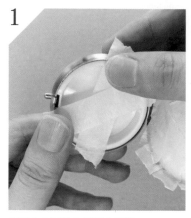
1 將藥盒內側貼上紙膠帶保護。

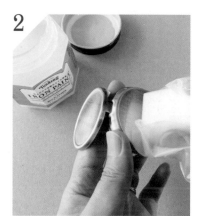
2 為了讓之後的上色步驟比較順利，可以先上一層金屬底漆，並等待一段時間使其乾燥。

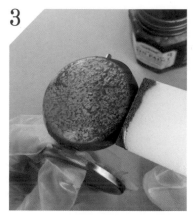
3 塗上古董金色的金屬漆。重複 2～3 次此步驟，效果會比較好。

4 待金屬漆乾燥後，準備好 ANTIQUE MEDIU 塗料。共使用「淺褐色」、「深褐色」與「兩者的中間色」3 種顏色。

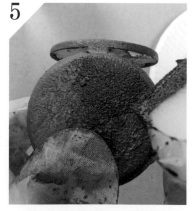
5 依序疊塗上「淺褐色」、「兩者的中間色」與「深褐色」，盡可能的讓生鏽的效果顯得自然。

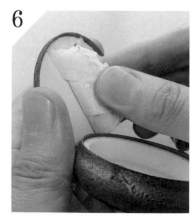
6 乾了之後，將紙膠帶撕下。藥盒本體的部分完成。

7

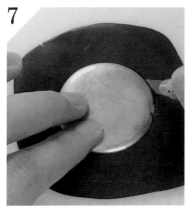

沿著藥盒的邊緣，將桿成扁平狀的軟陶切下。切下的軟陶，若以裝飾藥盒用的鋁板或銅板翻模，就能做出剛好大小的圓。

8

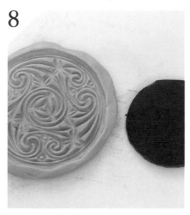

準備好軟陶模具。

9

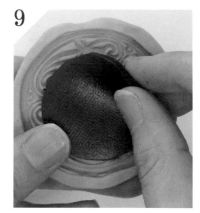

將軟陶壓在模具上。

10

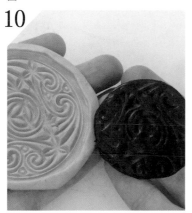

完美的印上花紋。

11

用毛刷將深色系的褐色或青銅色眼影刷上去。

12

將天然石（圓凸面型磨琢）壓上去。
＊照片中用的是孔雀石。

13

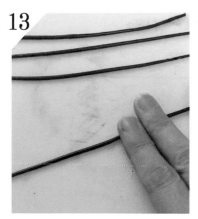

取適量的軟陶，揉成細繩狀。之後會將這些軟陶用來裝飾藥盒，可先多做一點。

14

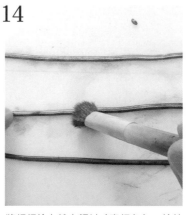

將細繩塗上粉末顏料（青銅色）。塗抹時可以多塗一點，不要塗太薄。

15

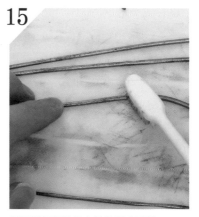

用牙刷輕輕地將多餘的粉末刷掉。

16

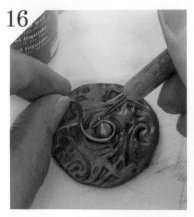

將步驟13～15做的細繩圍在天然石（圓凸面型磨琢）周圍並固定。可以先將少量的液態軟陶塗在細繩上，這樣會比較好固定。

17

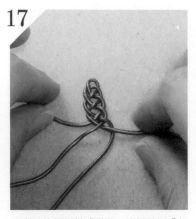

將剩下的細繩做成裝飾。這裡將以「凱爾特結」為主體，打一個沒有收尾的結。

18

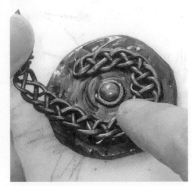

將凱爾特結配置在天然石（圓凸面型磨琢）的周圍。在配置前可以先在凱爾特結或軟陶上塗上液態軟陶。

19

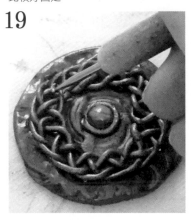

切掉凱爾特結的收尾處，使首尾自然相連。

20

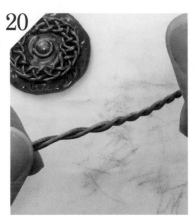

將2條細繩擰成麻花狀。

21

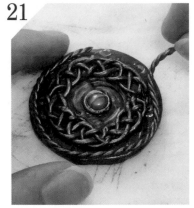

配置好步驟20後，放入烤箱燒烤加熱。（溫度與時間隨著製造商而有所不同）

22

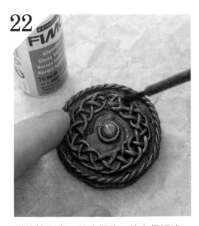

從烤箱取出，待冷卻後，塗上保護漆。

23

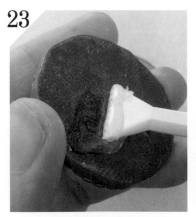

保護漆乾了之後塗上黏著劑。

24

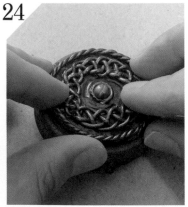

貼上藥盒固定。作品完成。

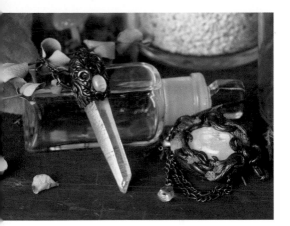

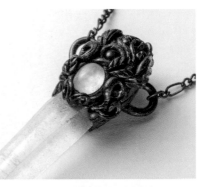

（從左圖右側依序為）

Deep Forest Amulet Brooch
深邃森林的護身胸針

Adventurer's Amulet Pendant
冒險者的護身垂飾

Thistle

位於深邃森林的魔女工房裡，擺滿了各種奇妙的道具。
寄宿著森林之力的胸針、黑曜石製的小刀，還有閃耀著藍光的寶石垂飾。

製作方法「深邃森林的護身胸針」P136-138
「冒險者的護身垂飾」P139-141

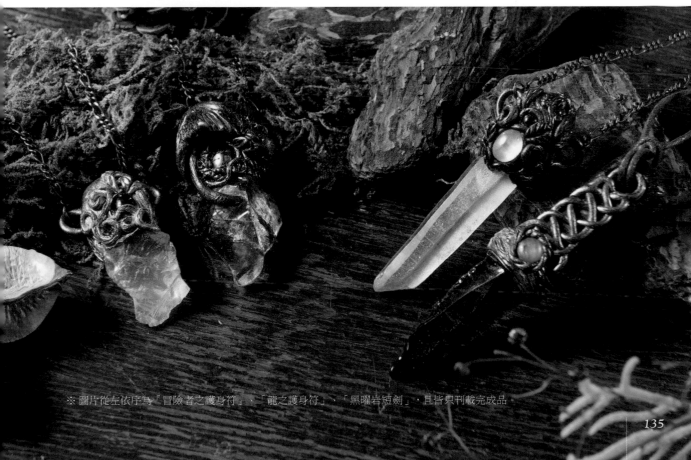

※ 圖片從左依序為「冒險者之護身符」、「龍之護身符」、「黑曜岩短劍」，且皆呉刊載完成品。

Deep Forest Amulet Brooch
深邃森林的護身胸針

材料
- 軟陶（褐色）
- 軟陶（淺綠色）
- 軟陶（深綠色）
- 9針 X 2
- 金屬箔 X 1
- 天然石
 （圓凸面型磨琢，
 約 25mm X 18mm）X 1

- 液態軟陶
- 眼影（褐色系）
- 保護漆
- 胸針配件
- O圈 X 2
- 水滴形珠子 X 1
- 鏈子（10cm）

用具
- 黏土壓版
- 竹籤
- 牙籤
- 圓鐵筆
- 烤箱
- 老虎鉗

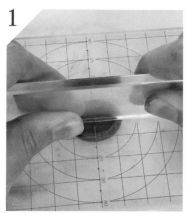

1

取適量軟陶，用黏土壓版壓成橢圓形。

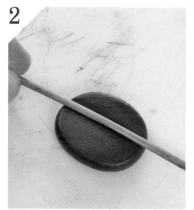

2

用竹籤在軟土的背面壓出一條溝。這條溝會用來固定胸針。

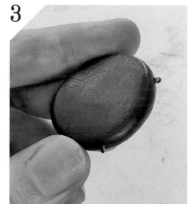

3

在軟土的下方 2 個地方插上 9 針。

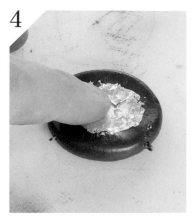

4

放上金屬箔。

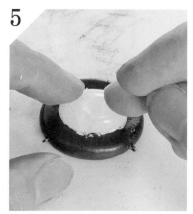

5

在金屬箔上放上天然石（圓凸面型磨琢）。＊照片中使用藍色月光石。

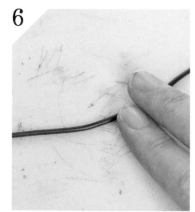

6

取適量軟陶，揉成細繩狀。

7

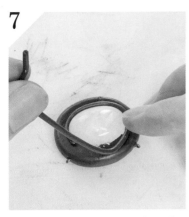

將步驟 6 做好的細繩圍在天然石（圓凸面型磨琢）周圍並固定。

8

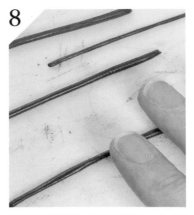

接下來要做樹根。取適量軟陶，揉成粗度相異的細繩狀。

9

在步驟 8 做好的細繩表面刻上紋路。

10

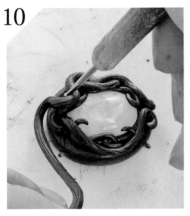

選好樹根，配置在天然石（圓凸面型磨琢）的周圍。配置時請以細到粗的順序。

11

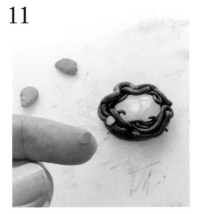

取少量淺綠色與深綠色軟陶，並以手指壓扁，貼在樹根上。

12

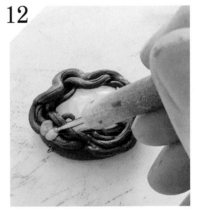

用牙籤等工具以刺的方式混合 2 種顏色的軟陶，並使之固定。

13

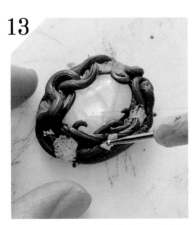

重複步驟 11～12，做出葉子和青苔。

14

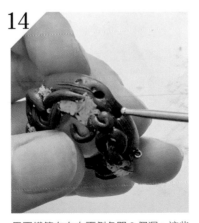

用圓鐵筆在左右兩側各開 2 個洞。這些洞會裝上手把，用來掛上鏈子。

15

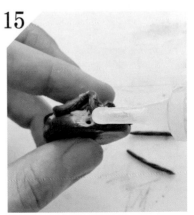

在洞口塗上極少量的液態軟陶。

16

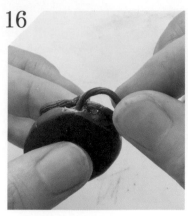

取 2 條樹根用的細繩並切短，然後插入
洞口固定。

17

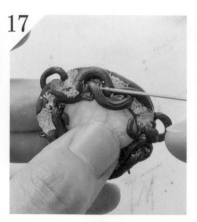

在必要之處補上紋路和裂痕。

18

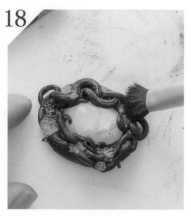

由於軟陶的顏色過於鮮艷，所以使用褐
色的眼影，拍在整個作品上。

19

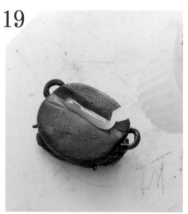

在背面的溝塗上液態軟陶。

20

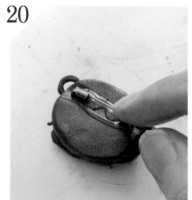

放上胸針配件後，以烤箱烘烤（烘烤時
間與溫度隨著液態軟陶的製造商而有所
不同）。

21

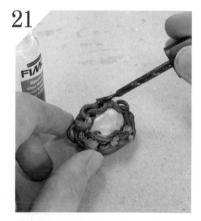

將步驟 20 從烤箱中取出，放涼之後，
塗上保護漆。

22

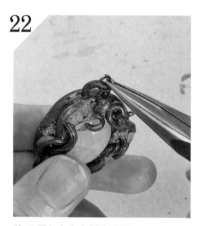

將 O 圈扣上左右側的手把。

23

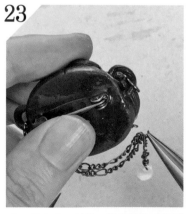

用 O 圈串聯下側的 9 針與裝飾用的鏈
子，並在鏈子尾端掛上水滴形珠子。作
品完成。

Point

將繩子或鏈子串上步驟
22 的 O 圈，就能作為
項鍊使用

Adventurer's Amulet Pendant
冒險者的護身垂飾

材料
- 軟陶（黑色）
- 天然石原石（長柱狀）X 1
- 天然石（圓凸面型磨琢，8mm X 6mm）X 1
- 天然石（圓凸面型磨琢，6mm）X 1
- 金屬箔 X 1
- 眼影（褐色系）

- 液態軟陶
- 保護漆
- 鏈子（30cm）X 2
- C 圈 X 2
- O 圈 X 2
- 問號扣頭 X 1
- 收尾帽 X 1

用具
- 美工刀
- 牙籤
- 牙刷
- 針
- 圓鐵筆
- 烤箱
- 老虎鉗

1

取適量軟陶，揉成球狀。

2

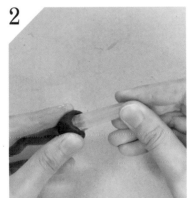

將長柱狀的天然石原石插入軟陶並使其與軟陶密合。＊照片中使用的是水光水晶。

3

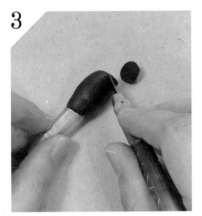

觀察整體的比例，將多餘的軟陶去除，盡可能讓原石露出表面。

4

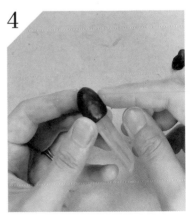

修整形狀。

5

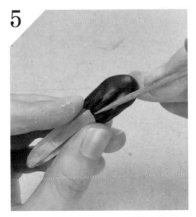

使用牙籤，將原石與軟陶的接合處刻出裂紋。這個步驟可以使整個作品更像天然產物，並使原石固定在軟陶上。

6

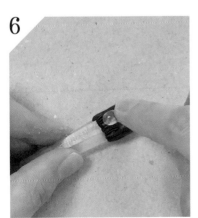

將天然石（圓凸面型磨琢）崁入。＊照片中使用的是藍色月光石以及菫青石。

7

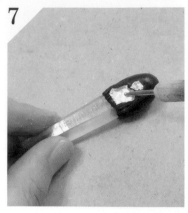

暫時將天然石（圓凸面型磨琢）移除，並在凹槽鋪上金屬箔。

8

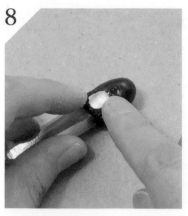

再將步驟 7 移除的天然石（圓凸面型磨琢）放到金屬箔上。

9

取適量軟陶，揉成細繩狀。這些細繩狀的軟陶要用來做裝飾花紋，可以先多做一些。

10

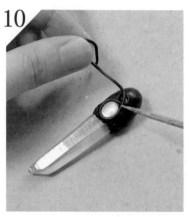

將步驟 9 做好的細繩狀軟陶固定在天然石（圓凸面型磨琢）周圍。只要能固定住，不管圍成什麼形狀都是ＯＫ的。

11

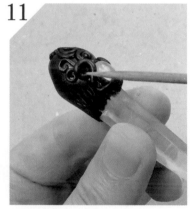

接下來可以自由裝飾花紋。將剩下的細繩狀軟陶隨意貼上。

12

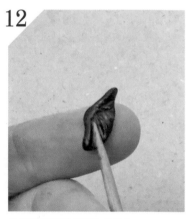

做好翅膀形狀的軟陶並貼上。

13

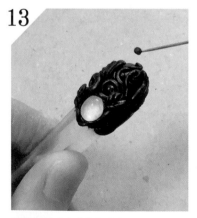

將軟陶揉成小球狀後貼上。

14

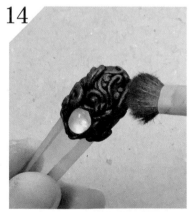

裝飾花紋完成後，使用褐色系的眼影上色。

15

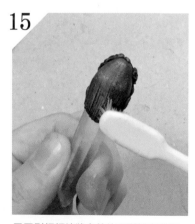

用牙刷輕輕地將多餘的眼影粉末刷掉。

16

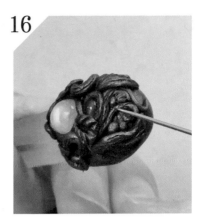

用針補足花紋。

17

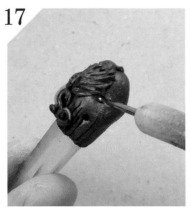

用圓鐵筆在左右兩側各開 2 個洞。這些洞之後會裝上要掛上鏈子的把手。

18

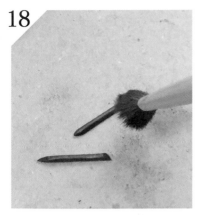

取將步驟 9 做好的細繩狀軟陶 2 條，並在切短後塗上眼影。這些軟陶之後會作為把手。

19

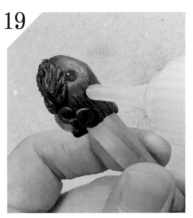

在步驟 17 所開的洞塗上極少量的液態軟陶。

20

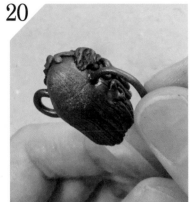

將步驟 18 做好的把手插入洞中固定後，使用烤箱烘烤（烘烤時間與溫度依據軟陶製造商而有所差異）。

21

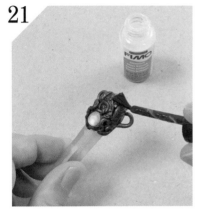

待從烤箱取出的成品冷卻後，塗上保護漆。

22

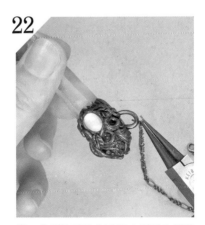

將 2 條項鍊鏈子分別用 C 圈固定問號扣頭與收尾帽後，再用 O 圈將鏈子固定在作品的把手上。

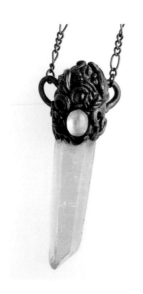

Point

使用稍微有點裂痕或有內包物的寶石做出的作品，會比使用完美無瑕的寶石更有天然形成的感覺。

作者資料 （依作品刊載順序）

伴蔵装身具屋 （ばんぞうそうしんぐや）

畢業於多摩美術大學。以「鍊金術師製作的魔法道具」
為主題，創作懷舊風格的首飾與擺飾等。曾任陳列設
計師、活動主辦人等，活動範圍廣闊。

HP：https://note.mu/banzooo
Shop：https://banzooo.booth.pm/
Instagram：@banzo_b
Twitter：@ banzooo

浦河伊織 （うらがいおり）

以「架空世界的架空店鋪・魔法素材 3 號店所販賣的
商品」為構想，製作各式首飾與雜貨。

HP：https://ameblo.jp/magicshop3rd/
Shop：https://minne.com/@3rd
Instagram：@uraga_iori
Twitter：@ uraga_iori

SHIBASUKE （しばすけ）

以礦物為發想，製作樹脂首飾、黃銅配件。作品充滿
了奇幻世界風格。最愛米飯還有貓咪。

Instagram：@ mikohand
Twitter：@mikohand

SIRIUS （シリウス）

以童話幻想為主題，創作各式帶有故事背景的作品。
以特製、訂製委託作品等方式，讓你獨享只屬於自己
的「世界」。通往幻想世界的「浮游花燈」、各式特
製的魔法道具以及首飾於網路商店販賣中。

Shop：https://www.creema.jp/c/sirius
Shop：https://minne.com/@sirius04

宇宙樹 （うちゅうのなるき）

以與宇宙相關且充滿真實感的故事情節為目標進行創
作。另外，也創作以海洋及島嶼為主題的作品。於
2015 年參展國際藝術展覽會 Design Festa。作品委託
販賣於兩間實體店中。作品平日展示於埼玉縣三鄉市
惑星座。

Shop：https://minne.com/@uthunonaruki
Instagram：@utyuunonaruki
Twitter：@uthunonaruki

Oriens （おりえんす）

以玩賞的角度，製作各式「魔法世界的道具」。希望
你能找到那個令你發光、只屬於你的魔法道具。

Shop：https://minne.com/@oriens0416
Instagram：oriens.0526
Twitter：@ oriensss0526

rento ／ AliceCode （れんと/ありすこーど）

以 AliceCode 的名義活動、創作手工藝品。作品常以
藍色與創作世界為主軸製作。創作時經常使用天然石、
施華洛世奇水晶、玻璃等材料，並將自己喜愛的要素
填滿作品。想要做出更多不僅能使自己開心，更能帶
給人們歡樂的作品。之後也會持續創作魔法、自然風
格的作品。

Shop：https://minne.com/@alicecode
Shop：https://alicecode.booth.pm/
Instagram：@ rento__
Twitter：@ al1cecode

@ mosphere candles
あともすふぃあきゃんどるず

被蠟燭製作材料的表現幅度所吸引，一腳踏入蠟燭製
作的世界。以「在真實的美麗中暗藏著幻想，點燃你
心中的魔法火焰」為目標創作。

Shop：https://atmoscandle.thebase.in/
Instagram：@ gratin_atmosphere

MARI ／魔女工房 Bitty
まり／まじょこうぼうびってぃ

一位隱居在稱為 Bitty 奇幻世界的魔法道具屋的魔女。喜歡唱歌，工房裡不時會傳來歌聲。店裡擺滿著在日常生活也能盡情體驗的魔法道具以及練成道具用的模具。

Shop：http://minne.com/mutekibaby
Instagram：@mutekibaby
Twitter：@jayz0327

【farbe】Kei（けい）

被齒輪與時鐘零件洗練的光芒所吸引，現正以樹脂飾品與雜貨為中心創作。以分解與再構築為創作主軸，分解故障的時鐘作為配件使用，將其與新的故事共同再製。
「將故事中的關鍵道具獻給日常生活」

Shop：https://minne.com/@worksfarbe
Instagram：@farbeworks
Twitter：@ farbeworks

Luna（るな）

將鉍晶體與自製的黃銅片組合，創作出宇宙風的雜貨。希望你在眾多閃閃發光的道具中，能找到喜歡的那一個。

Shop：https://luna-craft.shop-pro.jp/
Twitter：@lunacraft0

Thistle（てぃする）

以「不禁想要戴在身上的護身道具」為創作概念，用天然石組合鐵絲與軟陶製作作品。從 2013 年開始，秘密的在網路和跳蚤市場為中心販賣作品。喜歡愛爾蘭音樂，每個月都會數次參加舉辦在愛爾蘭酒吧的演奏會。容易被好喝的紅茶與點心誘惑。

Hp：https://m.facebook.com/Thistlestones/
Shop：https://thistle.theshop.jp/
Instagram：@ thistlestones
Twitter：@ ThistleStones

攝影棚

PHOTO STUDIO LIBRAIRIE

古書店裡的包場攝影棚。設有排滿西洋書籍的書房以及哥德風、新懷舊風（Shabby chic）等 8 個 70 平方公尺的房間。

東京都多摩市永山 1-8-3
TEL 042-400-6377
https://www.studio-librairie.com/
Price：平常日 5 小時，10,000 日圓起

Studio Lumiere'k

獨一無二，隨著時間會有復古、幻想、廢墟、洋房等風格變化的攝影棚。

東京都足立區東和 2-17-2 倉庫 2F
TEL 080-1355-1424
http://lumierek.lolitapunk.jp/main/
Price：平常日 5 小時，37,000 日圓起

作者介紹
魔法道具鍊成所

研究魔法雜貨、飾品製作方法的組織。在穿
梭於幻想與現實之間的同時，致力於收集「似
乎真的能夠使出魔法的道具」及推廣魔法風
格的手工藝。

Staff

攝影
田中舘裕介
印牧康典（株式會社 maQ studio）
會田聰（Studio Aim）

照片編輯
阿原薰

模特兒
山中美冬

封面設計
戶田智也（VolumeZone）

協力製作
YOGI 市原真由

企劃、編輯、DTP
株式會社 MANUBOOKS

編輯統籌
川上聖子（HOBBY JAPAN）

魔法雜貨的製作方法
魔法師的秘密配方

作　　者　魔法道具鍊成所
翻　　譯　林致楷
發 行 人　陳偉祥
出　　版　北星圖書事業股份有限公司
地　　址　234 新北市永和區中正路 458 號 B1
電　　話　886-2-29229000
傳　　真　886-2-29229041
網　　址　www.nsbooks.com.tw
E-MAIL　nsbook@nsbooks.com.tw
劃撥帳戶　北星文化事業有限公司
劃撥帳號　50042987
製版印刷　皇甫彩藝印刷股份有限公司
出 版 日　2020 年 4 月
I S B N　978-957-9559-35-5
定　　價　460 元

如有缺頁或裝訂錯誤，請寄回更換。

魔法雑貨の作り方　魔法使いの秘密のレシピ
© 魔法アイテム錬成所 / HOBBY JAPAN

國家圖書館出版品預行編目（CIP）資料

魔法雜貨的製作方法：魔法師的秘密配方 /
魔法道具鍊成所著；林致楷翻譯. -- 新北
市：北星圖書, 2020.04
　　面；　公分

　ISBN 978-957-9559-35-5（平裝）

　1.雕塑　2.工藝美術

932　　　　　　　　　　　108023142